D1747488

手水鉢
庭園美の造形
STONE BASINS

吉河 功＝著

グラフィック社

目 次

はじめに ──────────────── 4

見立物手水鉢 ──────────── 9

 袈裟形 ──────────────── 9
 鉄鉢形 ──────────────── 16
 四方仏形 ─────────────── 20
 笠形 ────────────────── 24
 基礎形 ──────────────── 29
 礎石形 ──────────────── 36
 橋杭形 ──────────────── 40
 蓮台形 ──────────────── 44
 その他の見立物 ───────────── 46

創作形手水鉢 ───────────── 54

 露結形　玉鳳院形　布泉形　龍安寺形　園囲形　十二支形　白牙形　天楽形　メノウ石形　梅ケ枝形　花入形　二重枡形　半月形　袖形　誰袖形　銀閣寺形　菱形　木兎形　梟形　松竹梅形　太鼓形　呼子形　硯形　布袋形　舟形

自然石手水鉢 ───────────── 94

 富士形 ──────────────── 94
 一文字形 ─────────────── 99
 誰袖形 ──────────────── 102
 貝形 ────────────────── 103
 鎌形 ────────────────── 104
 水掘形 ──────────────── 105
 その他 ──────────────── 107

 仏手石形　北石形　化石形

社寺形手水鉢 ───────────── 126

手水鉢解説

 手水鉢小史 ────────────── 138
 手水鉢の名称 ───────────── 141
 手水鉢の種類 ───────────── 142
 手水鉢の水穴 ───────────── 149
 手水鉢の構成と用法 ─────────── 151
 参考図面 ─────────────── 156
 用語解説 ─────────────── 160

あとがき ──────────────── 171

Contents

Preface — 6

Mitatemono Chōzubachi — 9

 Kesa-gata — 9
 Teppatsu-gata — 16
 Shihōbutsu-gata — 20
 Kasa-gata — 24
 Kiso-gata — 29
 Soseki-gata — 36
 Hashigui-gata — 40
 Rendai-gata — 44
 Other-*mitatemono* — 46

Sōsaku-gata Chōzubachi — 54

 Roketsu-gata *Gyokuhōin-gata* *Fusen-gata* *Ryōanji-gata*
 En'yū-gata *Jūnishi-gata* *Hakuga-gata* *Tenraku-gata*
 Menōseki-gata *Umegae-gata* *Hanaire-gata* *Njūmasu-gata*
 Hangetsu-gata *sode-gata* *Tagasode-gata* *Ginkakuji-gata*
 Hishi-gata *Mimizuku-gata* *Fukurō-gata* *Shōchikubai-gata*
 Taiko-gata *Yobiko-gata* *Suzuri-gata* *Hotei-gata* *Funa-gata*

Shizenseki Chōzubachi — 94

 Fuji-gata — 94
 Ichimonji-gata — 99
 Tagasode-gata — 102
 Kai-gata — 103
 Kama-gata — 104
 Mizubore-gata — 105
 Other — 107
 Busshuseki-gata *Hokuseki-gata*
 Kaseki-gata

Shaji-gata chōzubachi — 126

On Water Basin

 Chōzubachi : Brief Hisory — 164
 Chōzubachi Names — 165
 Varieties of *Chōzubachi* — 166
 The Water Hollow — 168
 Placement of *Chōzubachi* — 169
 Glossary — 170

まえがき

吉河　功

　水は，私達の生活に無くてはならぬ大切なものであることは当然だが，そこからさらに一歩進んで，神格化されるようになって行ったことも，世界的に共通する事実である。
　農作物をはぐくみ育てる水に，神の存在を感じたのは，人々の自然な心理といえよう。
　神聖な水によって，不浄を去り清らかな精神を得る，という思想も各国にある。
　しかし，日本はこの心身の汚れを除くという考え方が特に強い国であったといってよい。
　神仏に参詣するときは，まず禊（みそぎ）を行うのが常識であった。神社には，伊勢神宮の五十鈴川（いすずがわ）に代表されるような，清らかな禊のための川があり，それを「御手洗川（みたらしがわ）」といった。
　今日でこそ，そのような風習は少なくなったが，江戸時代までは庶民の間でも禊は当然のこととして行われていた。一例をあげると，江戸時代"大山詣り"が江戸っ子の間ではまことに盛んであったが，その大山に参詣する人は，必ず水垢離（みずごり）ということを行っている。
　水垢離というのは，川へ入って心身を清めることであり，その水垢離専門の垢離茶屋（こりちゃや）というものが両国にあった。人々はここへ着物を預けて隅田川に入り，七日の間水垢離をとったものである。
　このように禊を行って神仏に参詣するが，その境内に入ると，また一つの約束があった。そこには石で作った手水鉢があり，その清らかな水によって口をすすぎ，手を洗うことによって，再び心身を清めるのである。
　桃山時代に来日したポルトガルの宣教師ルイス・フロイスは，日本人の住居について書き残しているが，その最大の特色は驚くべき"清潔さ"だと述べている。
　特に清らかさを好む日本人の精神は，手水鉢の水に象徴されるともいえるのである。
　このような貴重な水をたたえる器として，手水鉢が古来まことに重視されてきたのは当然であろう。しかもそれは，他国にはない日本独特の

美術作品「石造手水鉢」として発達してきた。日本文化の源というべき中国にさえ、日本のような手水鉢は見当たらない。

手水鉢は、神仏だけのものではなく、後には広く住居や庭園にも取り入れられるようになった。そのきっかけとなったのは、桃山時代に成立した茶の湯である。

茶席に入る前には、露地（茶庭）においてまず手水鉢の水で心身を清めることが重視されたのである。そこでの手水鉢の構成としては、露地に蹲踞というものを作り、そこにかがんで使用するもの、露地で立ったまま使う立手水鉢の形式、縁先に設置して建物側から使うもの、等があった。

手水鉢は、さらに庭園の景としても好まれるようになり、様々なデザインの手水鉢が配置されるようになった。

今や手水鉢は、日本美の代表といっても過言ではないと思う。

私が特にこの手水鉢の美に魅せられ、研究を始めてから、もう二十年以上になろうとしている。私の主催する研究団体、日本庭園研究会でも、早くから手水鉢を研究のサブテーマとして取り上げ、広く全国的に調査を行ってきたので、現在では資料は膨大なものになりつつある。

その調査の結果、新発見も多く、色々新たな事実も分かってきているが、主に社寺の手水鉢調査によって、手水鉢を意味する語が、300近くもあることが明らかになったのは大きな収穫であったと思う。

本書は、主に露地や庭園に用いられている手水鉢を中心として、その数々の興味深い作品を見て頂くことを目的としたものである。

写真は、私が全国で撮影してきたものの中から、特に美術的、史料的価値の高いものを選んで、294点を口絵に紹介させて頂いた。

本書は学術書でないため、個々の手水鉢について詳しい発表が出来なかったのは残念であるが、一通り手水鉢についての基本知識だけは分かるように、本文で配慮したつもりである。各手水鉢の所有者の方々、並びに本書のため努力されたグラフィック社編集部長岡本義正氏に対し、心から御礼申し上げる次第である。

1988年9月　記

Preface

Isao Yoshikawa

Water is necessary for life. This simple truth is so taken for granted that we can easily overlook the cultural significance of water. But if we explore the function of water more deeply, we find that in cultures throughout the world water has strong religious connotations. People naturally feel the existence of the divine in the water used for growing crops. Holy water is considered a purifier of the spirit.

In Japan, the idea that water removes the contamination of mind and body is especially strong. The Portuguese Christian missionary Luis Frois (1532–97) expressed his surprise at the highly developed idea of cleanliness in the Japan of that early time. In the religious sphere, ablution are performed before entering the area of a shrine or temple to worship. Like the Isuzu River at the Grand Shrines of Ise, Shinto shrines sometimes have rivers known as *mitarashi-gawa* ("hand-washing river") for this ritual.

Although the more complex ablution rituals are observed to only a very small extent today, they were common among the Japanese until the Edo period (1603–1868). One ritual popular in Edo (Tokyo) during this period was known as *mizu-gori,* which Edoites underwent as part of Ōyama-mairi, the pilgrimage to Ōyama Shrine, in what is now Kanagawa Prefecture. In *mizu-gori* pilgrims immersed themselves into a river to purify the mind and body. For Edoites on their way to Ōyama Shrine, this involved performing the ritual in the Sumida River at Ryōgoku, Edo, for seven days.

Mizu-gori was the ablution ritual for the pilgrimage to a shrine or temple. Before entering the grounds of the place of worship, however, a second ritual took place. Worshipers rinsed out their mouths, and thus once again cleansed their minds and bodies, with water from a *chōzubachi,* or stone basin, at the entrance to the shrine or temple grounds. This latter practice is still common today. (*Chōzubachi* may be made of materials other than stone, such as wood, matal, or clay. In this book, however, the term is used to refer to stone basins.)

It is perhaps the *chōzubachi* that best symbolizes the Japanese love for purity. Such a vessel, containing as it does the water used for religious ablution, quite naturally has long been highly regarded by the Japanese, and *chōzubachi* are now studied as sorks of art. Interestingly, *chōzubachi* are not found in other countries, including China, the source of much of Japanese culture, *chōzubachi* are now studied as works of art.

Japanese culture, *chōzubachi* are now studied as works of art.

When *chōzubachi* were first used is not known, although they existed from at least the thirteenth century, as evidenced by their appearance in scroll paintings. During the Momoyama period (1573–1603), *chōzubachi* began to be used for purposes other than strictly religious ones. Tea ceremony masters of the period, recognizing the beauty and utility of the basins, placed them in their gardens so that participants in the tea ceremony could purify mind and body before entering the tea house. The masters developed several kinds of stone basins for their gardens, including low *chōzubachi*, which required the participant to crouch down to take the water *chōzubachi* that were placed near the edge of the veranda of the tea ceremony house, and basins could be used from a standing position.

The tea ceremony masters provided the impetus for *chōzubachi* to be used more widely. The basins were placed in parks and in the gardens of private residences, and the number of styles multiplied. Today *chōzubachi* are perhaps the genre of art most representative of Japanese aesthetics.

I was first drawn to the fascinating study of *chōzubachi* more than twenty years ago. The group of which I am in charge, the Japanese Garden Research Society (Nihon Teien Kenkyū Kai), has for some time been studying *chōzubachi* extensively, gathering a large volume of data from around the country. Our work has shown that there are almost 300 words in the language for the *chōzubachi* used at shrines and temples alone.

The present book concentrates on the many significant *chōzubachi* found in the tea ceremony gardens and other gardens and parks. I have attempted to select from my collection of phtographs those of the most beautiful and historically interesting *chōzubachi* from around Japan.

Since the present book is not meant to be a highly technical dissertation on *chōzubachi*, a detailed explanation is unfortunately not given for each photograph. Relatively extensive basic information is given for each of the main categories of *chōzubachi*, however.

I would like to express my appreciation to the owners of each of the *chōzubachi* depicted in the book, as well as to the editor in charge of the project at Graphic-sha Publishing Company, Mr. Yoshimasa Okamoto, for his extensive efforts in seeing the project through to completion.

September 1988

STONE BASINS
The Accents of Japanese Garden
Copyright © 1989 by Isao Yoshikawa

All rights reserved. No part of this publication may be reproduced or used in any form or by any means — graphic, electronic, or mechanical, including photocopying, recording, taping, or information storage and retrival systems — without written permission of the publisher.

First Edition February 1989
ISBN4-7661-0510-9

Graphic-sha Publishing Company Ltd.
1-9-12 Kudan-kita Chiyoda-ku Tokyo 102, Japan
Phone 03-263-4310
Fax 03-263-5297
Telex J29877 Graphic

Printed in Japan by Kinmei Printing Co., Ltd.

Note: In the captions, places such as temples and shrines are not translated at such, but can be understood by the suffixes attached to the name: *-dera, -in,* and *-ji* refer to Buddhist temples; *-gu* to Shinto shrines; *-dō* to hall, usually of a shrine or temple, *-en* to gardens and parks; *-an, ken, tei,* and *-ya* to tea ceremony houses or similar small structures, often in gardens. The term "tea garden" *(roji)* refers to a garden attached to a tea ceremony house. The last word within parentheses at the end of a caption is a city name unless otherwise specified (and except for Tokyo and Hokkaidō).
 Throughout the text Japanese names appear in Japanese order (surname first).

見立物手水鉢
MITATEMONO CHŌZUBACHI

古い石塔などの部分を流用して水穴を掘り手水鉢にした作を，別のものを手水鉢に見立てた，という意味で「見立物」という。別に利用物ということもある。廃物となった石造美術品の優れた部分に着目し，それを手水鉢に用いたのは桃山時代の茶人達であった。捨てられたものに美を見出すことは侘びの心であり，茶の湯の精神にかなっている。どのようにしてそれを非凡な手水鉢とするか。そこに古人の驚くべき美のセンスが光っている。

A *mitatemono* ("likened thing") is a *chōzubachi* made of something that was originally used for another purpose — a foundation stone, for example. The first people to notice the potential for beauty in stone objects about to be disposed of were the tea ceremony masters of the Momoyama period. Such objects evidently appealed to the masters' sense of subdued beauty, or *wabi*, an inherent element of the ceremony itself.

Buddhist stone monuments, or stupas (*tō*), often served as the sources of *chōzubachi*. Several kinds of stupa are mentioned in the captions: *hōtō*, *gorintō*, *hōkyōintō*, and *sōtō*. Definitions for these terms may be found in the Glossary.

[袈裟形] KESA-GATA

袈裟形とは昔から大変好まれた手水鉢の一つで，鎌倉時代頃の石造宝塔の塔身を利用して，これを手水鉢としたものである。この塔身には，通常建物の柱や長押，扉等を表現した縦横の模様が彫られることが多く，その模様が僧侶の袈裟に似ているところから「袈裟形」の名が出ている。それより，この模様がなくても宝塔塔身であれば袈裟形というようになった。

First appearing in the Kamakura period, *kesa-gata* are a variety of *chōzubachi* made from the bodies of a stone *hōtō* stupas. Carved into many of these are vertical and horizontal patterns resembling doors, pillars, and beams. The name *kesa-gata* is derived from the fact that these patterns make the *chōzubachi* resemble a Buddhist priest's surplice, or *kesa* (the suffix *gata* means "shape"). Even if this resemblance is not apparent, a *mitatemono* whose origin is the body of a *hōtō* stupa is called a *kesa-gata*.

1. 渉成園露地袈裟形(京都市)　鎌倉時代の見事な宝塔塔身を用いた名高い手水鉢。側面の扉形模様も美しく，上部に水穴を掘った気品ある姿はまさに名品とするにふさわしい。

Kamakura period *kesa-gata* made from the body of *hōtō* stupa. (Shōseien, Kyoto)

2. 同前，袈裟形の水穴 首の部分に掘られた水穴も優れた掘りを見せる。
The same *kesa-gata*, viewed from the top; note the superior carving of the water hollow itself.

■ **1.2.3 解説** 渉成園庭園のこの袈裟形手水鉢は，園内の大きな中島に建てられている茶席「縮遠亭」の露地に配置されている。花崗岩製，本体の高さ59cm，直径48cmという大ぶりのものなので，中島の斜面に低めに据えられており，手前の幅77cmもある前石から使うようになっている。下の台石には，鎌倉時代の見事な宝篋印塔の基礎を用いていることも注目されよう。古来名物の手水鉢として「鹽竈の手水鉢」の別称もある。

The *kesa-gata* in Figures **1–3** is placed near *Shukuentei* tea ceremony house located on an island in *Shōseien* Garden. Made of granite, this *chōzubachi* is relatively large, 59 cm in height and 48 cm in diameter; it is used from the large "front stone" (*maeishi*). The base was taken from the foundation stone of a Kamakura period *hōkyōintō* stupa.

3. 同袈裟形側面と台石 四方に彫られた扉形と，上部の少し突き出た長押がよくわかる。台石も鎌倉時代の名品。
The same *kesa-gata*, seen with its base.

4. 居初邸袈裟形（大津市） 書院の縁先手水鉢として配された美しい構成。やや小さめの袈裟形なので，天地を逆にして底の部分に水穴を掘る。
Small *kesa-gata*, its water hollow carved out of the base of the original object. (Izome residence, Ōtsu)

5. 西翁院露地袈裟形（京都市）　名席「淀看の席」露地にある手水鉢。小ぶりのものなので、底の方に水穴を掘っており、蹲踞形式に据えられている。

Small low *kesa-gata*, its water hollow carved out of the base of the original object. (Tea garden, Yodomi-no-seki, Saiōin, Kyoto)

Depth of the water hallow
水穴深さ
中心21.3

36.0
26.5
50.0
45.0

前石
Mae ishi

6. 同上，袈裟形の構成美　茶席の躙口から見た，飛石と蹲踞の全体構成。飛石とのつながりが見事で，手水鉢手前の前石の形は鍵形になっており，桂離宮庭園にも見られるいわゆる"遠州好み"といえるものである。

The same *kesa-gata* and the steppingstones leading to it.

7. 出水神社袈裟形(熊本市)　名園水前寺成趣園内北部にある神社の手水鉢。加藤清正が朝鮮から移したという伝説もあるが、実際は日本で作られた鎌倉末頃の大きな宝塔塔身で、底の方に水穴を掘る。

Late Kamakura period *kesa-gata* made from a *hōtō* stupa; the water hollow was carved out of the base. (Izumi Shrine, Kumamoto)

8. 教林坊袈裟形(滋賀県)　小ぶりで、高さ36.5cmしかないが、台石に乗せて縁先手水鉢として用いられている。当然底の部分に水穴を掘っている。室町時代頃のもの。

Small (36.5cm in height) Muromachi period *kesa-gata* raised on a stand for accessibility from the veranda; its water hollow was carved out of the base of the original object. (Kyōrinbō, Shiga Pref.)

9. 普門院露地袈裟形(松江市)　名席「観月庵」露地の蹲踞に据えられた手水鉢。側面無地の実例であり、下を首部として底に水穴を掘る。あまり古くはないが味わい深い作。

Plain low *kesa-gata* with no pattern carved into its surface; the water hollow was carved out of the base of the original object. (Tea garden, Kangetsuan, Fumon'in, Matsue)

10. 小河邸露地袈裟形（益田市）　築山に囲まれるように作られた蹲踞の中心に据わる，見事な鎌倉時代の袈裟形手水鉢。高さ52cm，直径42cmと手頃な大きさで，細めの首部に掘られた水穴が特に味わい深い。蹲踞の全体構成にも，新しい感覚があふれている。

Kamakura period low *kesa-gata* set in an arrangement of stones. (Tea garden, Kokawa residence, Masuda, Shimane Pref.)

11. 浄福寺袈裟形(滋賀県) 書院の縁先手水鉢として据えられたもので，首部を下にして底の部分に水穴を掘る。全体が短めな塔身に特色がある。鎌倉末のもの。

Late Kamakura period *kesa-gata* made from a stupa; the water hollow was carved out of the base. (Jōfukuji, Shiga Pref.)

13. 明々庵露地袈裟形(松江市) 蹲踞に向鉢形式で据えられた手水鉢で，側面無地の作りは前の普門院のものに近い。この地方の特色ある袈裟形の一例として紹介する。

Plain low *kesa-gata*, similar to the one in Figure 9. (Tea garden, Meimeian, Matsue)

12. 旧湛浩庵袈裟形(福岡市) 戦災で焼失した名席「湛浩庵」の露地にあった名高い手水鉢。太宰府都府楼跡の礎石であると伝えられてきたが，実際は側面無地の古い宝塔塔身である。今はビルの4階中庭に据わっている。

Kesa-gata made from an old *hōtō* stupa. (Office building garden, Fukuoka)

14. 北方文化博物館袈裟形（新潟県）　書院の前に飾手水鉢形式で据えられた鎌倉時代の袈裟形。本体の高さは90cmもあり，底に水穴を掘る。

Kamakura period *kesa-gata* 90 cm tall, its water hollow carved out of the bottom of the original object. (Hoppō Museum of Culture, Niigata Pref.)

15. 清水園露地袈裟形（新発田市）　鎌倉時代のもので，上と同じく側面無地の実例。蹲踞形式で底に水穴を掘る。左手前に白く見えるのが前石。

Kamakura period plain *kesa-gata*, its water hollow carved out of the base of the original object. (Tea garden, Shimizuen, Shibata.)

[鉄鉢形] TEPPATSU-GATA

供養塔や墓塔として広く用いられている五輪石塔の，丸い塔身を利用した手水鉢。その形が禅僧等が托鉢に使用する鉄鉢に似ているために，「鉄鉢形」の名称がある。この五輪塔の塔身は水滴を表現しており，別名を水輪というので，水を入れる手水鉢には最もふさわしいものとして昔から好まれた。鎌倉時代の五輪塔塔身は非常に曲線が美しく，名品手水鉢となっているものが多い。

Made from the spherical piece (the second element from the bottom) of a five-stone stupa, teppatsu-gata are so named because they resemble a mendicant priest's iron bowl, or teppatsu. Since teppatsu-gata also look like a large drop of water, they were from long ago considered the most appropriate of all stone basins for use as chōzubachi. A large number of famous teppatsu-gata remain from the Kamakura period, a time when five-stone stupas of beautiful curvature were made.

16. 桂離宮庭園鉄鉢形(京都市)　鉄鉢形の中では最もよく知られた名品で，その側面の張りのある曲線は，これが鎌倉末期の優れた五輪塔の塔身であることを物語っている。

Late Kamakura period teppatsu-gata likely made from a five-stone stupa. (Katsura Imperial Villa, Kyoto)

17. 同上，鉄鉢形と蹲踞の全景　横長の大きな台石の上に，低く据えられているのが特色である。

Another view of the same teppatsu-gata.

18. 酬恩庵鉄鉢形（京都府）　虎丘庵縁先の高い台石の上に、さりげなく据えられた小ぶりの鉄鉢形。
Teppatsu-gata set on a tall base. (Shūon'an, Kyoto Pref.)

19. A家鉄鉢形（柏市）　ごく普通の公団マンション北側バルコニーに作られた小庭の鉄鉢形。江戸時代のものであるが、庭の景色としてよく生かされている。
Edo period *teppatsu-gata* in the balcony garden of an apartment. (Private residence, Kashiwa.)

20. 榎本邸庭園鉄鉢形（市原市）　庭園の一部に設けられた小規模の蹲踞。手水鉢は平安末期形式の梵字入り鉄鉢形である。
Small low *teppatsu-gata* with late Heian period–style Sanskrit letter carved into the surface. (Garden of the Enomoto residence, Ichihara.)

21. 霊雲院露地鉄鉢形（京都市） 蹲踞に用いられた鉄鉢形で、下の台石には小形宝篋印塔の基礎を使い、手水鉢の美しい曲線を強調している。

Beautifully curved low *teppatsu-gata*; the base was taken from that of a small *hōkyōintō* stupa. (Tea garden, Reiun'in, Kyoto)

22. 岡本邸露地鉄鉢形（福山市） 高めの台石に乗せた小ぶりの鉄鉢形。蹲踞の役石は前石だけとし、流しの平面を瓢箪形とした創作的な手法が特色となっている。

Low *teppatsu-gata* set on a stone base in a gourd-shaped basin. (Okamoto residence, Fukuyama)

23. 天赦園庭園鉄鉢形（宇和島市） 園内の松の根元にさりげなく置かれた、飾手水鉢。時代ははっきりしないが、本体の直径が50cmもある立派な鉄鉢形である。下の台石は江戸時代の反花付きの石塔基礎を流用したものである。

Teppatsu-gata of unknown age set next to the base of a pine. (Tenshaen Garden, Uwajima)

24. 光福寺鉄鉢形(京都市)　書院縁先に据えられた見事な鉄鉢形で，曲線が特に美しい。大きく掘られた水穴と側面の"猪の目"が特色。
Beautifully curved *teppatsu-gata* with "boar's eye" carved into the side. (Kōfukuji, Kyoto)

25. 法華経寺鉄鉢形(市川市)　江戸時代に作られた五輪塔には，塔身に直接"水"の文字を入れたものが多い。これはその典型的な実例で，ややつぶれたような姿に，よくこの時代の特色を見せた鉄鉢形となっている。
Edo period *teppatsu-gata* with the character *sui*, "water," carved into the side. (Hokekyōji, Ichikawa)

26. 林光院鉄鉢形(東京都)　大きく"華"の一字を彫った鉄鉢形で，日蓮宗系で作られた，江戸時代の"妙法蓮華経"の題目入り五輪塔の水輪を利用したものである。台石にも他の石塔の基礎が使われている。
Teppatsu-gata with the character *ge* carved into the side. (Rinkōin, Tokyo)

[四方仏形] SHIHŌBUTSU-GATA

四方仏とは，石造の宝篋印塔や層塔の塔身に彫られている仏像(四仏)をいったもので，像以外に梵字でこの四仏を表現したものもある。茶道は本来，仏教，特に禅の影響を強く受けているため，仏教遺物を手水鉢に利用することが特に好まれたが，この四方仏手水鉢は，茶道発祥の当初から名物の手水鉢として最も愛好されてきた。茶人は"し"の字を嫌ってこれを"よほうぶつ"という。

Shihōbutsu are carvings of the Buddha made in the four sides of *hōkyōintō*, *sōtō* and other stupas; stupas carved with Sanskrit words describing the Buddha are also called *shihōbutsu*. *Shihōbutsu-gata*, *chōzubachi* made from these objects, were the most highly prized *chōzubachi* of early tea masters, who, strongly influenced by Zen and other forms of Buddhism, valued items with obvious Buddhist connotations.

27. 尾山神社四方仏形(金沢市)　四方仏手水鉢の中でも特筆すべき名品で，かつて千利休が京都不審庵の手水鉢として愛好していたものである。今は当社の中庭に置かれている。

Shihōbutsu-gata. (Oyama Shrine, Kanazawa)

Depth of the water hallow
水穴深さ
中心 23.2

25.7
46.0
56.0
26.5

前石
Mae ishi

28. 同, 四方仏形近景　この手水鉢の最大の特色は, その四隅に彫られた鳥形で, これは梟であると考えられている。鎌倉時代の一時期だけに作られた, 梟の塔身を持つ宝篋印塔の塔身を用いた貴重な四方仏で,「梟の手水鉢」の別名がある。

The same *shihōbutsu-gata*; note the birds, most likely owls, carved in each of the corners.

■**27. 28解説**　尾山神社の「梟の手水鉢」は, 古来から名品として知られていたもので, 最初京都清水寺にあって, 社寺形手水鉢の台石となっていた。

それを千利休がもらいうけて水穴を掘り, 不審庵の手水鉢として愛好していた。後に千宗旦の代になって野沼氏の手に渡り, さらに園部藩主小出氏に譲られ, 最後に加賀藩主前田利常がこれを入手したのであった。なお, 今この手水鉢の台石となっている石も, 鎌倉時代の宝塔基礎と考えられる。

27-28 The type of *hōkyōintō* stupa from which this "owl *chōzubachi*" originated was made for only a brief time at the end of the Kamakura period. This stone carving was first located at Kiyomizu temple in Kyoto, where it served as the pedestal for a *shaji-gata chōzubachi*. Sen no Rikyū carved a water hollow into it and placed it in Fushin'an hermitage. It was eventually "inherited" by Maeda Toshitsune, lord of the Kaga domain (now Ishikawa Prefecture), who brought it to Kanazawa. The base of the *shihōbutsu-gata* is thought to have been the foundation stone of a Kamakura period *hōtō* stupa.

29. 小河邸露地四方仏形（益田市）　敷石のモダンな露地に構成された立手水鉢の四方仏である。鎌倉時代の層塔の塔身を利用した名品で, 四仏の彫りも優れている。

Shihōbutsu-gata made from a superbly carved Kamakura period *sōtō* stupa. (Tea garden, Kokawa residence, Masuda)

31. 同，四方仏形の近景 鎌倉時代の宝篋印塔か層塔の塔身であり，彫りも大変優れているが，苔が邪魔をしているのは残念である。

The same *shihōbutsu-gata*, originally either a *hōkyōintō* or *sōtō* stupa.

30. 仁和寺露地四方仏形(京都市) 名席「遼廓亭(りょうかくてい)」露地の蹲踞中に据えられた，四方仏手水鉢の名品。この蹲踞では右手にある池泉の水が，流しの部分まで入りこんでいるのが大きな特色となっている。また左手にある石燈籠の竿として，他の手水鉢の欠けた廃物を，横にして用いている点も非常に珍しい。

Kamakura period low *shihōbutsu-gata*. The pillar of the lantern at the left was made from a piece of a *chōzubachi*. (Tea garden, Ryōkakutei, Ninnaji, Kyoto)

32. 増井邸露地四方仏形(高松市) シンプルな円形の流しの中に，中鉢形式として配された，蹲踞の四方仏。鉢はその形態から層塔のものと推定される。

Low *shihōbutsu-gata*, perhaps originally a *sōtō* stupa, in the *nakabachi* arrangement. (Tea garden, Masui residence, Takamatsu)

33. 東京国立博物館露地四方仏形（東京都）　茶席「六窓庵」の露地にある蹲踞の四方仏。古い時代の見立物手水鉢は、圧倒的に関西方面の石造品を利用したものが多いが、これは関東で作られた鎌倉時代の層塔塔身を用いたもの。四仏の彫りも非常にすばらしい。

Kamakura period low *shihōbutsu-gata* made from a *sōtō* stupa. (Tea garden, Rokusōan, Tokyo National Museum, Tokyo)

34. H氏邸露地四方仏形（兵庫県）　蹲踞に向鉢形式で据えられた四方仏形手水鉢。四面の四仏は梵字で表されており、このようなものを"梵字四方仏"ともいう。この例では円形の輪（月輪）の中に、小さめに梵字が彫られている。

Shihōbutsu-gata with Sanskrit letter; in *mukōbachi* arrangement. (Tea garden, private residence, Hyōgo Pref.)

35. 青松院四方仏形（甲府市）　古式に復元して製作した層塔の塔身を、手水鉢に応用した梵字四方仏。深い水穴の掘りと、鎌倉時代様式の梵字に特色がある。設計、梵字共に著者の作。

Shihōbutsu-gata with Sanskrit letters in the style of the Kamakura period; design and lettering by the author. (Seishōin, Kōfu)

[笠形] KASA-GATA

笠形手水鉢は，主として石塔類の笠（屋根）を利用したもので，その種類も多種にわたる。本来屋根であるから，これを裏返しにして水穴を掘るのを普通とするが，例外もある。よく見られるものには，層塔，宝塔，五輪塔，宝篋印塔等の笠の見立物があるが，その他に色々な石塔の笠も使われている。特殊な形となる宝篋印塔の笠以外は，軒反りの美しさを生かしたものが多い。

Kasa-gata chōzubachi are made from the "roof" (*kasa*) section of stupas and other stone monuments and thus are in most cases used upside-down. As result of the great variety of stupas in Buddhism, there are numerous kinds of *kasa-gata*. Except for those *kasa-gata* that were originally the tops of *hōkyōintō* stupas, which have their own characteristic shape, *kasa-gata* made from stupas often have lines of beautiful curvature.

36. 円徳院庭園笠形（京都市）　「檜垣の手水鉢」として特に有名な手水鉢。層塔の笠を横に立て，軒の部分を深く切り込み，水穴を掘ったもの。
Kasa-gata made from the roof of a *sōtō* stupa turned on its side and carved out. (Entokuin, Kyoto)

37. 同，笠形水穴細部　水穴の左右が柱状となり，これを垣根の柱に見立てて「檜垣」の名が出た。
The same *kasa-gata* viewed from the top.

38. 実蔵坊笠形（大津市）　書院の縁先手水鉢として用いられた笠形で、高い台石に乗る。宝塔の笠を利用したものだが、実に巧みにそれを生かしていることに注目したい。

Kasa-gata on a high stone pedestal and accessible from a veranda; the kasa was that of a hōtō stupa. (Jitsuzōbō, Ōtsu)

■38.39 解説　見立物手水鉢は，原則として廃物となった石造品の部分を利用する。したがって，中には当然その一部が欠損しているものもある。しかしそれが優れた作であれば，たとえ欠けたものでも，かえってそれを生かして見事な手水鉢とした例が少なくない。

　この実蔵坊の笠形は，宝塔笠の欠けた角を大きく切り落とし，全体を特殊な五角形とすることによって，かえっておもしろい味を出した好例である。水穴は笠裏の段形の造り出し部分を生かして掘っており，底には水抜穴も設けられている。

38−9　Since *mitatemono chōzubachi* are most often made from objects that have been disposed of, one would expect many of these objects to be chipped or broken. The *kasa* of this former *hōtō* stupa is one such example, but the maker of the *chōzubachi* rather ingeniously carved down the chipped corner even further to make a pentagonal basin. There is a drainage hole at the bottom of the water hollow.

39. 同，笠形近景　上部を特殊な五角形としているのが見所といえる。
Close-up view of the same *kasa-gata*.

41. 同、笠形上面水穴　この笠形の最大の見所は月と日を表現した水穴である。これは当寺に保存されている"月見硯"の意匠から出たものと思われ、手前側の深い部分が月を表している。笠一辺は102cmと大きい。
The same *kasa-gata*; the water hollow represents the sun and the moon.

40. 聖衆来迎寺笠形（大津市）　客殿の縁先手水鉢で，見事な鎌倉時代の宝塔笠を用いた名品。「日月の手水鉢」「月見形」の愛称で知られている。円柱形の橋杭を利用した台の上に乗せられた姿にも特色がある。
Kasa-gata on a stone pedestal (made from a bridge pier) and accessible from a veranda; the *kasa* was that of a Kamakura period *hōtō* stupa. (Shōjūraigōji, Ōtsu)

42. 志津岐神社笠形（萩市）　神社内の神池上部にさりげなく置かれている。鎌倉時代の立派な宝塔笠を裏返しに用いたものであり，その軒反りは特に美しい。上には大きな正方形の水穴を掘っているが，その内部をさらに円形に深く掘り入れ，多くの水が入るように配慮している。
Kasa-gata made from the *kasa* of a Kamakura period *hōtō* stupa; note the interesting water hollow. (Shizuki Shrine, Hagi)

43. 河田邸露地笠形と蹲踞(京都府)　露地の蹲踞として，ごく低く据えられた笠形。背後の竹穂垣や植栽との調和が特別見事で，静寂な雰囲気を高めている。
Low *kasa-gata* in front of a bamboo branch fence; the *kasa* was that of a late Kamakura period five-stone stupa. (Tea garden, Kawada residence, Kyoto)

44. 同，笠形　この手水鉢は鎌倉末頃の五輪塔笠を用いたもので，このように厚味のある軒が五輪塔の大きな特色である。笠全体の厚さもあるので台石を低めにすると安定がよい。
Close-up view of the same *kasa-gata*.

45. 法雲寺笠形(滋賀県)　当寺の庫裡玄関先に置かれている一辺90cmもある近江式宝篋印塔の笠である。鎌倉時代の稀に見る名品で石造美術品としても価値は高い。水穴内の一方に水抜穴を掘っているのは珍しい。
Kasa-gata made from the roof of a rare Kamakura period Ōmi-style *hōkyōintō* stupa; each side is 90 cm long. (Hōunji Shiga Pref.)

46. 八雲本陣笠形(島根県)　座敷前の低い縁先に置かれた，小ぶりの宝篋印塔笠形手水鉢。しかしその形式から見て，室町時代を下らぬもので，水穴の掘りも優れている。
Kasa-gata made from the roof of a Muromachi period *hōkyōintō* stupa, near the edge of a veranda. (Yakumo Honjin, Shimane Pref.)

47. 越智邸露地笠形（西条市） 茶席の広い軒内に配された見事な笠形で、立手水鉢とされる。鎌倉時代の優れた宝篋印塔の笠だが、小宝篋印塔の台に乗せている点が興味深い。

Kasa-gata made from the roof of a Kamakura period *hōkyōintō* stupa, placed on the pedestal of another *hōkyōintō* stupa. (Tea garden, Ochi residence, Saijō)

48. 青松院笠形（甲府市） 江戸時代の供養塔笠を用いた飾手水鉢。水穴は正方形に一段落した中に、寺紋の剣梅鉢を表現したもので、著者の意匠である。

Low *kasa-gata* of the author's design made from the roof of an Edo period stupa. (Seishōin, Kōfu)

[基礎形] KISO-GATA

基礎形手水鉢は，各種の石造物の基礎を手水鉢としたもので，これにも色々な種類がある。特に上部に蓮弁反花のあるものは水穴との調和も良く，非常に好まれている。石燈篭，宝篋印塔，宝塔，五輪塔等の基礎はよく用いられているが，なかでも宝篋印塔基礎を利用したものが最も多いようである。小形の基礎では，それを裏返しにして水穴を掘った例も少なくない。

Kiso-gata chōzubachi employ the bases (*kiso*) of various stone objects, such as stone lanterns and certain kinds of stupas; those made from bases of *hōkyōintō* stupas seem to be the most common. Small bases are often used upside down.

■49．50 解説　仁和寺「遼廓亭」のこの基礎形は，鎌倉時代から京都の山城丹後地方で作られた八角形石燈籠の基礎を用いたものである。その様式から見て，南北朝時代頃のものであることは間違いない。

幅60cm，一辺23.5cmというかなり大きな基礎だが，現在側面が土に埋り，ほとんど見えないのが残念である。本来蓮弁反花の上部には，竿を受ける円形の造り出しがあったはずなのだが，それを欠き取って大きい直径33cmの水穴を掘っている。

49–50 The original stone lantern was made during the Kamakura period in the Yamashiro Tango area of Kyoto. The *kiso-gata* itself is rather large, 60 cm across and 23.5 cm in height; unfortunately, much of it is embedded in the soil. The water hollow, 33 cm in diameter, cuts into a lotus—blossom pattern.

49．仁和寺露地基礎形（京都市）　名席「遼廓亭」北西部にある蹲踞の手水鉢。八角形の石燈籠基礎を用いたもの。

Kiso-gata made from the octagonal base of a stone lantern. (Tea garden, Ryōkakutei, Ninnaji, Kyoto)

50．同，基礎形と蹲踞全景　石垣の下に作られており，手水鉢は中鉢形式とされる。

The same *kiso-gata* and *tsukubai*, in the *nakabachi* arrangement.

51. S氏邸基礎形(鎌倉市)　蹲踞として低く据えられた手水鉢で，鎌倉時代以前の古い石燈籠の基礎を用いた，稀に見る名品である。自然石から直接彫り出された反花は，古式石燈籠の特色といえる。
Low *kiso-gata* made from the base of a Kamakura period stone lantern. (Private residence, Kamakura)

52. 水沢邸露地基礎形(東京都)　保存のよい鎌倉時代石燈籠の基礎を使用した，見事な手水鉢。これを，台石を見せず中鉢形式に据えた蹲踞の構成にも，なかなかすばらしいものがある。
Well-preserved low *kiso-gata* made from the base of a Kamakura period stone lantern and set in the *nakabachi* arrangement. (Tea garden, Mizusawa residence, Tokyo)

53. 同，基礎形の蓮弁反花と水穴　美しい単弁が低い段の上に彫られたこの基礎は，山城丹後系統の石燈籠のものであろう。その上部の八角の造り出しに掘られた水穴の大きさも適度でよい。
The same *kiso-gata*, viewed from the top; note the lotus-petal pattern.

54. 田中神社基礎形(滋賀県) 宝篋印塔の基礎を利用した優れた手水鉢で、見立物としては珍しく鎌倉時代永仁2年(1294)の在銘品である。二段あった上の造り出しを欠き取って、花びらのような水穴を掘っている点も注目される。

Kiso-gata dating from 1294, made from the base of a *hōkyōintō* stupa. (Tanaka Shrine, Shiga Pref.)

56. 同左、基礎形の近景 鎌倉時代の立派な反花付きの基礎を用いている。

Close-up of the same *kiso-gata*, showing the flower-petal pattern.

55. 増井邸露地基礎形(高松市) 枯山水様式の露地に配された手水鉢で、宝篋印塔の基礎である。苔山に包まれたような蹲踞と、背後の石組、創作竹垣などとの調和が特に優れている。

Low *kiso-gata* made from the base of a *hōkyōintō* stupa, set in lichens and rocks. (Tea garden, Masui residence, Takamatsu)

57. 小河邸露地基礎形(益田市) 役石に囲まれた中に配された宝篋印塔基礎の手水鉢。蹲踞としては、台石の左手にややずらして据えた点に変化がある。水穴は上の段を欠いて大きめに掘られている。

Low *kiso-gata* made from the base of a *hōkyōintō* stupa. (Tea garden, Kokawa residence, Masuda)

58. 矢数邸中庭の基礎形（東京都） ごく小面積の中庭に、景として低く用いられた飾手水鉢。宝篋印塔基礎の手水鉢で、右にある小ぶりの置燈籠との関連もよい。

Small decorative *kiso-gata* made from the base of a *hōkyōintō* stupa. (Inner garden, Yakazu residence, Tokyo)

59. 旧矢数邸庭園の基礎形 枯山水庭園の一部に設けられた蹲踞の手水鉢。下が欠けてはいるが、鎌倉時代末頃の優れた宝篋印塔の基礎で、上の反花が特に美しい。流しの作り方にも特色がある。

Low *kiso-gata* made from the base of a late Kamakura period *hōkyōintō* stupa, set in a dry landscape garden. (Garden, Yakazu residence, Tokyo)

60. 横山邸露地基礎形（三重県）　向鉢形式に据えられた蹲踞の基礎形。やや薄めの宝篋印塔基礎を用いるが、役石や背後の特に大きな後石との調和が優れている。
Low *kiso-gata* made from the base of a *hōkyōintō* stupa and set in the *mukōbachi* arrangement. (Tea garden, Yokoyama residence, Mie Pref.)

62. Y氏邸基礎形（東京都）　庭園の一部に飾手水鉢として配された基礎形。室町時代の小型宝篋印塔の基礎を裏返しにして、底に水穴を掘ったもので、下に反花が見える。甕を伏せた台上に乗せられている。
Kiso-gata made from the base of a Muromachi period *hōkyōintō* stupa used upside down. (Garden, private residence, Tokyo)

61. 八雲本陣基礎形（島根県）　書院縁先に、飾手水鉢として据えられた大きな基礎形。下側の全体を欠き取って、背を低くして用いているが、古い宝篋印塔の基礎であると考えられる。
Large *kiso-gata* made from a small *hōkyōintō* stupa and placed near a veranda. (Yakumo Honjin, Shimane Pref.)

63. 石馬寺基礎形（滋賀県） 境内にある立派な基礎形。上に直径34cmの大きな水穴を掘る。鎌倉時代の宝塔基礎であり、側面の格狭間が美しい。

Kiso-gata made from the base of a Kamakura period *hōtō* stupa; the water hollow is large, 34 cm in diameter. (Sekibaji, Shiga Pref.)

64. 大池寺基礎形（滋賀県） 南北朝時代頃の近江式宝塔の基礎と考えられる。水穴が正方形の角に面を取った形になっているのが特色といえよう。

Kiso-gata made from the base of a mid-fourteenth-century Ōmi-style *hōtō* stupa. (Daichiji, Shiga Pref.)

65. 胡宮神社基礎形（滋賀県）　書院の縁先手水鉢であり、高い台石に乗る。従来、石燈籠基礎との説が支配的であったが、実際は別の石塔のもので、その基礎を裏返しにして円形水穴を掘ったものである。

Kiso-gata set on a high stone pedestal and placed near a veranda. (Konomiya Shrine, Shiga Pref.)

66. 同，基礎形の下側　同じ手水鉢を本来の基礎の姿に置いてみたもの。八角の大きな造り出しは、石燈籠のものではない。

The same *kiso-gata*, showing the base in its original position.

67. 渉成園露地基礎形（京都市）　名席として知られる「漱枕居」南側池畔に据えられた手水鉢。五輪塔基礎を利用したもので、右面には梵字も彫られている。八角形の水穴の掘り方に大きな特色がある。

Kiso-gata made from the base of a five-stone stupa. (Tea garden, Shōseien, Kyoto)

[礎石形] SOSEKI-GATA

古い建造物の礎石を利用して，それに水穴を掘ったものを礎石形手水鉢という。礎石にも色々な形式のものが知られているが，古来最も愛好されてきたのは，奈良時代の古建築の一部に使われた円形で上部が平らな礎石で，庭園関係では昔から"伽藍石"と呼んでいる。むしろ，礎石形としては，これを用いた「伽藍石手水鉢」が主となっているが，ここでは礎石形の一種に含めておく。

Soseki-gata chōzubachi are made by carving a hollow into the foundation stones (soseki) of various old structures. A very highly prized early type is the garanseki ("void stone"), made from the round, flat foundation stones of Nara period structures; garanseki are often considered a type of chōzubachi in their own right.

68. 建仁寺本坊露地礎石形(京都市) 古式の礎石を利用した，伽藍石手水鉢の代表作。名席「東陽坊」の露地蹲踞として据えられているもので，水穴を右手にずらして掘っているのが見所である。伽藍石としては，やや高めに用いた実例といえよう。

Low garanseki. (Tea garden, Tōyōbō, Kenninji, Kyoto)

69. 京都市伝統産業会館露地礎石形（京都市）　小ぶりの伽藍石手水鉢で、こちらは水穴を左にはずして掘っている。水穴の直径は、小さめの方がかえって調和する。　Small *garanseki*. (Tea garden, Kyoto Municipal Museum of Traditional Industry, Kyoto)

71. 同，礎石形近景　上の柱受け部分に、正方形の枠を取り円形水穴を掘る。
Close-up view of the same *soseki-gata*.

70. 近松寺露地礎石形（唐津市）　江戸時代頃の特殊な六角形の礎石を中鉢形式で用いた蹲踞の全景。手前の大きめの前石と背後の織部燈籠が手水鉢をよく生かしている。
Low *soseki-gata* made from an Edo period hexagonal foundation stone and set in the *nakabachi* arrangement. (Tea garden, Kinshōji, Karatsu)

72. 名古屋城露地礎石形(名古屋市)　伽藍石手水鉢としては特筆すべき名品で，名席「猿面席」の露地蹲踞に据えられている。天平時代の奈良法華寺の礎石といい，石材は明らかに奈良石である。

Low *garanseki*, possibly from a Nara period stone at Hokkeji, Nara. (Tea garden, Sarumenseki, Nagoya Castle, Nagoya)

73. 名古屋城礎石形(名古屋市)　書院の縁先手水鉢として用いられた伽藍石手水鉢。このように背の高い礎石は珍しく，奈良橘寺のものと伝える。上の礎石よりは古式の作であると見られる。

Garanseki near a veranda, perhaps originally from a stone at Tachibanadera, Nara. (Nagoya Castle, Nagoya)

74. 三井邸礎石形(東京都)　中庭の蹲踞に中鉢形式で据えられた伽藍石手水鉢。かなり古式で，おそらくは天平時代のものであろう。水穴を中心から少しはずして掘るのは，伽藍石の定石である。

Low *garanseki* in the *nakabachi* arrangement, probably from a Nara period stone. (Inner garden, Mitsui residence, Tokyo)

75. 水沢邸礎石形（東京都） 庭園内に飾手水鉢として配された伽藍石手水鉢。上部の円形造り出しが特別薄く彫り出されている実例である。水穴は中心に掘られており、正方形に枠取りした中にもう一つの方形を掘った珍しいもの。

Decorative *garanseki* in a garden. (Mizusawa residence, Tokyo)

76. 高台寺露地礎石形（京都市） 名席「鬼瓦席」の露地にある蹲踞の礎石形。あまり古いものではないが、上部のかつて柱が乗っていた正方形の造り出しに、円形の水穴を掘っている。

Low *soseki-gata*. (Tea garden, Onigawara-no-seki, Kōdaiji, Kyoto)

77. 鶴岡八幡宮礎石形（鎌倉市） 社務所の庭にある蹲踞の礎石形。江戸時代初期頃の、非常に珍しい変形礎盤に水穴を掘ったもので、手前にはかつて貫の入っていた切りこみがある。

Early Edo period low *soseki-gata*. (Tsurugaoka Hachimangu, Kamakura)

[橋杭形] HASHIGUI-GATA

橋杭形手水鉢は、昔街道等に架けられた石造りの橋の橋脚（橋杭）を用いてその上部に水穴を掘ったものである。特に京都の三条大橋や五条大橋等の名高い橋の橋脚を用いたものは、名物の手水鉢としてまことに貴重な存在となっている。橋杭形はほとんどが円柱型で、当然縦長の手水鉢となる。その胴の部分に長方形の貫穴を見せるのが、この手水鉢の大きな特色である。

Hashigui-gata chōzubachi are made by carving a hollow into stones used as piers (*gui* or *kui*) of old bridges (*hashi*). Especially valued *hashigui-gata* are those made from the pilings of the Sanjō ōhashi and Gojō ōhashi bridges in Kyoto. Most *hashigui-gata* are in the shape of a tall cylinder; the rectangular hole in their sides is their most characteristic feature.

79. 小河邸橋杭形（益田市）　貫穴のないシンプルな形の橋杭形。敷石の一部に据えている。
Hashigui-gata of simple design. (Kokawa residence, Masuda)

78. 土井旅館橋杭形（京都市）　書院の縁先手水鉢として構成された、三本合せの豪華な橋杭形。形式の違う古い橋脚を、段を違えて据えた景に大変味わい深いものがある。周囲との調和もすばらしい。
Three *hashigui-gata* placed near the edge of a veranda. (Doi Inn, Kyoto)

80. 三渓園橋杭形（横浜市）　名建築として知られる「臨春閣」書院の縁先に据えられたもので、京都五条大橋の橋脚であったという名品。短く切られているが、正面に大きく「天正十七年」（1589）の銘文が入っており、史料としても貴重なもの。
Hashigui-gata said to be from Gojō ōhashi, placed near a veranda; the inscription translates as the year 1589. (Rinshunkaku Shoin, Sankeien, Yokohama)

81. 釣耕園橋杭形（熊本市）　縁先に特に深く据えて、長さをよく生かした橋杭形。
Hashigui-gata near a veranda. (Chōkōen, Kumamoto)

83. 瑞峰院露地橋杭形（京都市）　敷石を主とした新感覚の露地の中心に、立手水鉢として据えられた橋杭形。大胆な円形の流しの中に、手水鉢と前石だけを配した簡素な景が、かえってこの露地を引き立てている。
Hashigui-gata in a simple arrangement. (Tea garden, Zuihōin, Kyoto)

82. 某家橋杭形（京都市）　一般住宅の門前に、飾手水鉢として置かれた橋杭形。このような用い方は、手水鉢本来の用途に近いものであり、もっと行われてもよいと思われる。周囲の景によく溶け込んだ美しい構成といえよう。
Hashigui-gata placed at the gate of a home. (Kyoto)

84. 本間美術館橋杭形（酒田市） 橋杭形手水鉢を中心とした縁先の構成。背後の丸太を半割りにして立子とした垣根との調和が味わい深い。

Hashigui-gata in an arrangement near the edge of a veranda. (Honma Museum of Art, Sakata)

85. 同上，橋杭形近景 橋杭形には，貫穴を一定の深さに掘り込んだものと，貫穴を前後に通して貫通させたものとがある。この手水鉢は後者の好例といえよう。後方（写真左手）に添えた一石は特色ある手法である。

A close-up view of the same *hashigui-gata*.

86. 清澄園庭園橋杭形（東京都） 今は庭園の一部に設置されたようになっているが，実は関東大震災で焼失した大規模な書院に面した縁先手水鉢であった。高さ170cm，直径82.5cmという大きな橋杭形である。

Large *hashigui-gata*, 170 cm tall and 82.5 cm in diameter. (Kiyosumien, Tokyo)

87. 三井邸橋杭形(東京都) 珍しい方柱形の橋杭形で、飾手水鉢となっている。朝鮮から伝来した橋脚であったと伝えるが、ただその本歌は失われ、当家のものはそれを縮小して作ったものといわれている。

Decorative *hashigui-gata*, unusual for its square shape. (Mitsui residence, Tokyo)

88. 同、正面の文字部分 この橋杭形は、方柱形の角に面取りをほどこしたもので、正面には僅かに掘りくぼめた中に、謎の五文字を彫っているのが特色である。「東…」で始まるこの文字は、今日まで意味が分かっていない。

The same *hashigui-gata*; the characters (except for the first, *tō*, "east") are as yet undeciphered.

[蓮台形] RENDAI-GATA

仏像や仏塔の台座として，主として上向きの蓮弁を掘ったものを"蓮華座"というが，これを簡単に"蓮台"ともいう。その石造蓮台を利用して，上部に水穴を掘ったものを「蓮台形手水鉢」と呼ぶ。これも直接仏教につながる遺品として，茶庭等に特に喜ばれている。蓮弁の美しさが第一であるが，全体が鉢形となるために軽快な感覚があって好ましいものである。

A *rendai*, also known as a *rengeza*, is a pedestal for a statue of the Buddha or a Buddhist stupa; lotus (*renge*) petals, usually opening upward, are carved into the stone. *Rendai-gata chōzubachi* are made by carving a hollow into these pedestals. The Buddhist associations of *rendai-gata* made these *chōzubachi* especially popular in tea ceremony gardens.

89. 妙善寺蓮台形(山梨県)　飾蹲踞に向鉢形式で据えられた手水鉢。江戸時代初期頃の小ぶりな蓮台を用いたもので，水穴とのバランスがよい。

Low *rendai-gata* made from an early Edo period pedestal and set in the *mukōbachi* arrangement. (Myōzenji, Yamanashi Pref.)

90. 池田邸露地蓮台形(町田市)　露地の蹲踞に，中鉢形式で用いた蓮台形。江戸初期延宝5年(1677)作の供養塔の立派な蓮台を生かしたもので，下の蓮弁を特に大きく彫っているのが特色である。

Low *rendai-gata* made from a 1677 pedestal and set in the *nakabachi* arrangement. (Tea garden, Ikeda residence, Machida)

91. 同，蓮台形と蹲踞全景　露地の中に静寂なたたずまいを見せる蹲踞の全景。背後の古式織部燈籠と竹林の風情に，手水鉢の水景がよく調和している。

Another view of the same *rendai-gata*.

92. 満蔵寺蓮台形（市原市）　書院の縁先手水鉢として、円柱型の高い台石に据えられた蓮台形。小さな蓮台であるが、蓮弁を三重に彫った、なかなか丁寧な作りのものである。このような据え方は蓮台形を生かす用法として適切といえよう。

Rendai-gata placed on a tall stand near the edge of a veranda. (Manzōji, Ichihara)

93. 新薬師寺蓮台形（奈良市）　境内に仏の供養のために置かれている美しい蓮台形で、蓮弁が枠取りをした長い単弁になっていることと、全体が八角形の作りとなっているのが珍しい。したがって、水穴も八角に掘っている。台石も一連のものであろう。

Octagonal *rendai-gata*. (Shin'yakushiji, Nara)

94. 青松院蓮台形（甲府市）　一部が欠けた立派な蓮台を生かすために、散蓮華の水穴を掘った蓮台形の実例。廃物となったものでも立派な手水鉢とするのが、見立物の精神といえよう。著者の水穴意匠である。

Rendai-gata with a lotus petal–shaped water hollow (author's design). (Seishōin, Kōfu)

45

[その他の見立物] OTHER *MITATEMONO*

以上紹介してきたものの他に，見立物手水鉢には，実に様々な石造物を利用した作品がある。そのほとんどが廃物となったものを巧みに生かして，見事な手水鉢として完成させている。そこには，いかにも日本人らしい美の感覚やアイデアの素晴らしさがあふれている。中には，ただ一例しかないという珍品もあって，何をどのように利用しているのかを考えるだけでもまことに楽しい。

Various types of *mitatemono chōzubachi* exist other than those described above. Most are artfully made from objects that would otherwise have been thrown away. Some are one of a kind, making it interesting to figure out what they were used for originally. Further descriptions of some of these are found beginning on page 9.

95. 英勝寺反花座手水鉢（鎌倉市） 当寺境内上段に置かれているもので，鎌倉時代末期頃の見事な反花座を裏返しにし，そこに木瓜形の水穴を掘っている。反花座とは宝篋印塔や五輪塔の本体の下に用いられた一種の基壇であって，側面には必ず格狭間を見せる。

Kaeribanaza chōzubachi; a *Kaeribanaza* is a base used for stupas. (Eishōji, Kamakura)

96. 今富キリシタン墓碑手水鉢（大村市） 日本最古に属する蒲鉾形のキリシタン墓碑を裏返して正方形に切り，手水鉢とした稀有の見立物。厳しいキリシタン禁制を逃れるために，このような手段を用いたキリシタン信者達の悲しい歴史が秘められた遺品である。

Chōzubachi made from an Edo period Christian tombstone. (Ōmura)

97. 重森邸露地中台手水鉢（京都市）　禅僧の墓塔として作られた鎌倉時代の無縫塔中台を用いた手水鉢。優れた名品である。

Chūdai-gata chōzubachi made from the central support piece *(chūdai)* of a Kamakura period *muhōtō* (a Buddhist monument). (Tea garden, Shigemori residence, Kyoto)

98. 真珠庵板碑手水鉢（京都市）　梵字のある自然石板碑の見立物。

Itabi-gata chōzubachi made from a flat stone stupa *(itabi)* with Sanskrit characters. (Kyoto)

99. 英勝寺露盤宝珠手水鉢（鎌倉市）　古建築の上部にあった石造の露盤宝珠を逆に使った珍品。

Roban hōju chōzubachi. (Eishōji, Kamakura)

100. 円成寺庭園石臼手水鉢(奈良市)　名高い平安時代庭園の園池中に据えられているもので古来名高い名品。鎌倉時代の石臼を手水鉢に見立てたものである。

Usu-gata chōzubachi made from a Kamakura period stone mortor (*usu*). (Enjōji, Nara)

101. 同，石臼手水鉢近景　側面には持ち手があり，銘文を彫る。

The same *chōzubachi*; note the inscription and handle.

■102. 解説　これも鎌倉時代の在銘品として貴重な遺品である。上部は直径75cmの円形となるが，側面の下側を蓮弁のような形に12カ所面取りし，その5カ所に上下2字ずつ「西小田原永仁四季正月」の銘文を配している。永仁4年(1296)製作の寺院用石臼であることは，鉢形の掘りによって明確である。

102　This is a famous stone bearing the inscription of the maker. Twelve surfaces have been beveled out of the lower portion; five of these bear ten characters (two per section), which say, "Nishiodawara, New Year's, 1296." It is clear from the carving of the water hollow that a stone mortar was made that year; the stone was not made into a *chōzubachi* until later.

102. 浄瑠璃寺庭園石臼手水鉢(京都府)　よく知られた名品で，平安時代園池の池畔に据えられている。鎌倉時代のもので，側面の下3分の2に十二面を取っており，その五カ所に銘文がある。下の台も本体と一石で彫られたもの。

Kamakura period *usu-gata*, set by the pond of a Heian period garden. (Jōruriji, Kyoto Pref.)

■100.101 解説　円成寺のこの手水鉢は，側面に鎌倉末期元弘3年(1333)12月の銘文が，二行に入れられていることで有名である。水面上高さ約43cm，上部直径76.5cmのもので，水穴は鉢形になっており，側面の四方に持ち手を掘っていることなど，これが石臼であったことを示している。今は水穴の底中央に水抜穴が開けられている。ただし現在のものは模刻品で，本物は松永氏によって昭和9年に引き取られたといわれるが，その行方は明らかでない。

100-1　Stone mortars datimg from the Kamakura period were used to make *usu-gata*. The year inscribed in this stone translates as 1333. The height above the pond's surface is 43 cm and the diameter at the top is 76.5 cm. The shape of the water hollow and the presence of four handles carved into the outside surface indicate that the basin was a mortar. This *chōzubachi*, however, is a copy of an original whose whereabouts is unknown.

103. 龍安寺橋桁手水鉢（京都市） 旧五条大橋の橋桁を用いたものといい、手前の石を組んだ跡が景となっている。左にある水穴が、硯のような掘り方になっているのが特色。

Hashigeta-gata chōzubachi said to have been made from a girder *(keta, geta)* from the old Gojō ōhashi bridge in Kyoto. (Ryōanji, Kyoto)

104. 土井旅館石棺手水鉢（京都市） 元、同じ京都の中井邸にあり、「梅ヶ枝の手水鉢」と称して名物の手水鉢に数えられていたもの。古墳時代の石棺の蓋を切って用いた名品で、左に縄を掛けた突起を見せる。

Sekkan-gata chōzubachi made from the lid of a stone coffin *(sekkan)* from the Tumulus period. (Doi Inn, Kyoto)

105. 青松院石幢竿手水鉢（甲府市） 室町時代から甲州地方に多く作られた六地蔵石幢の竿を、上下反対にして水穴を掘った珍しい手水鉢。この石幢の竿は、上下を太くしてそこに二種の大きな蓮弁を彫っているのが特色であり、水穴との調和も優れている。これも室町時代の作と認められる。

Chōzubachi made from the main portion a Muromachi period hexagonal stone column *(sekidō)*, used upside down. (Seishōin, Kōfu)

■106.107 解説　この手水鉢は鶴岡八幡宮内白旗神社の手洗い用手水鉢として，水屋の中に据えられている。

今のものは下側に円形の蓮弁があって，地中に少し埋められているが，元はこの蓮弁が上になっていたもので，昔当社にあった古建築「転輪蔵」の心柱を差し込んでいた，軸受けであったと推定されるものである。それを裏返して，昔地面に入っていた自然石の部分をきれいに切り整え，上面に水穴を掘っている。高さは現状で約93cmある。

106-7　This *chōzubachi* is located at the entrance to Shirahata Shrine, located on the grounds of Tsurugaoka Hachimangu Shrine. The lotus petals were originally at the top ; it is speculated that this stone was the base of a vertical columnlike device around which a scroll of sutras was wound. The column and scroll would be housed in a small building, called a *tenrinzō*. The top part the *chōzubachi* is a natural stone, which was beneath the ground supporting the pillar. The *chōzubachi* is 93 cm tall.

106．鶴岡八幡宮軸受形手水鉢(鎌倉市)　神社に参拝する際に使う手水鉢とされているが，本来は建物の軸受けに使われていた蓮座を上下逆さまにして，元の下の面に水穴を掘ったもの。時代は蓮弁から見て室町時代以後のものと思われるが，他に例のない珍品といってよい。

Chōzubachi that was formerly a column support, used upside down. (Tsurugaoka Hachimangu, Kamakura)

107．同，手水鉢反花細部　丸く彫られた蓮弁反花は全部で20弁の単弁で，間に小花を見せる。今蓮弁の上に見える円形の台の部分までが地上に出ていたもので，他は元自然石のままであった。

Detail of the lotus base *(rengeza)*.

108．近松寺馬盥手水鉢(唐津市)　今は庭内の片隅に飾りとして置かれているもの。桃山時代に，馬を洗ったりする石のたらいとして作られたものと考えられる。これを手水鉢に利用することは早くから行われていたらしい。利休も木で作った馬盥のような手水鉢を所有していたことが文献にある。

Chōzubachi made from a Momoyama period tub for washing horses. (Kinshōji, Karatsu)

■108．解説　近松寺の庭内に置かれているもので，一見社寺形手水鉢に見えるが実は非常に珍しい「馬洗いの手水鉢」と称する逸品である。これは，秀吉が朝鮮ノ役の際に築いた名護屋城から移したものといわれ，軍馬を洗ったり，脚を冷やしたりする目的のものであったと考えられる。これを昔は馬盥(うまだらい)といい，それが"馬洗い"となったものであろう。幅178.5cmに対して，高さが53cmと低いのは馬盥であった証拠といえよう。

108　This *chōzubachi* is the only one of its kind known. It is thought to have originally been located at Nagoya Castle, built during the Korean Campaign of Toyotomi Hideyoshi (1536—98), where it was used to wash war horses. The stone used to be called the "*umadarai* [horse-tub] *chōzubachi*," but is now known as the "*umaarai* [horse-washing] *chōzubachi*." The stone is 178.5 cm wide and 53 cm tall.

109. 名古屋城車輪手水鉢(名古屋市) 書院裏に、縁先手水鉢として据えられているもので、石の車輪を手水鉢に見立てたという天下の珍品である。

Reproduction of a *sharin-gata chōzubachi* made from an old stone wheel *(sharin)*; the original was destroyed in war. (Nagoya Castle, Nagoya)

■**109.110 解説** 「車輪形手水鉢」として以前から知られていたもので、名古屋市の鶴舞公園内に元あった「松月斎」書院の縁先に置かれていた。名古屋城築城の際、加藤清正が大石を運んだ車の車輪であったと伝えられている。手前の角の一部を連続してえぐっているのは、車の向きを変える時に必要な構造であったと考えられる。当初のものは、戦災で「松月斎」が焼失した際に火にかかり二つに割れてしまったので、ここに復元した。現状で高さ108cm、直径110cmのものとなっている。

109−10 This "stone wheel *chōzubachi*" is thought to have been a wheel of a cart used to transport large stones for the construction of Nagoya Castle (1609—14). The gouged-out portions on the side of the wheel would have been useful when the cart had to change direction. The original object eas broken in two during a war; this is a reproduction. The stone is 108 cm tall and 110 cm in diameter.

110. 同,車輪手水鉢側面 当初のものは戦災で失われたために、これは復元品であるが、かつてのものを忠実に写して作られている。車輪の上部を水平に切って、そこに水穴を掘った意匠は、まことに秀逸である。左手が車輪としての内側で、車軸を入れていた穴が見えている。

Another view of the same *chōzubachi*.

111. 仁和寺露地手水鉢（京都市） 名席「飛濤亭」の露地に蹲踞手水鉢として据えられている。
よく知られたものであり、見立物であることは間違いないが、何を利用したものかは明らかでない。上部のへこんだ部分に円形の水穴を掘る。

Chōzubachi whose original use is uncertain. (Tea garden, Hitōtei, Ninnaji, Kyoto)

112. 鹿王院段石手水鉢（京都市） 客殿の縁先手水鉢として高い台石に据えられている。前に紹介した円徳院のものと共に、「檜垣の手水鉢」として知られており、こちらは大型宝篋印塔の笠下か基礎上に別石造りで用いられた二段の段石を横にし、上部を加工して左右に柱状の部分を見せたものである。

Chōzubachi made from parts of a large *hōkyōintō* stupa. (Rokuōin, Kyoto)

113. 光禅寺鳥居手水鉢（山形市） 書院の縁先に低く据えられた手水鉢で、橋杭形に似ているが、貫穴の掘り方から見て鳥居の上部を切って用いたものと分かる。縁の一部を欠いて水を流すようにしている。

Chōzubachi resembling a *hashigui-gata*, but actually made from the upper part of a shrine *torii*. (Kōzenji, Yamagata)

114. 鹿苑寺古墳石手水鉢(京都市)　門を入った参道の右手に据えられている巨大な手水鉢。一種の舟形手水鉢であるが、下側に大きな深い切り込みがあるのは、古代に石を割った木製の矢の跡と思われ、古墳に使われていた石材の一部を利用したものと考えられる。それをさらに加工してこのような形に仕上げたものであろう。

Very large *chōzubachi* shaped like a boat but thought to have originally been part of an ancient burial mound. (Rokuonji, Kyoto)

創作形手水鉢
SŌSAKU-GATA CHŌZUBACHI

最初から各茶庭や庭園に合わせて設計された手水鉢を，創作形という。江戸初期に書院建築が特に発達すると，それに合わせた必需品として，多くの創作形手水鉢が作られるようになった。古人がまったく自由な発想のもとに製作した手水鉢には，特にデザインや文字の面白さがあって，作者の好みや美意識が直接伝わってくるのが見所といえよう。

実に様々な手水鉢の造形を見ていると，日本人の発想の豊かさに驚嘆してしまう。

Sōsaku-gata ("created shape") *chōzubachi* are those designed to fit in with the plan of garden, whether an ordinary one or a tea ceremony garden. *Sōsaku-gata* were first made in large numbers in the early part of the Edo period, as necessary adjuncts to the *shoin* style of architecture that was beginning to be developed. The design of and words carved into *sōsaku-gata* give evidence to the makers' taste for free expression and their sense of beauty.

■115.解説　「露結形」は，遠州好みの書院式茶席「忘筌」の前に据えられている。これには遠州の深い意図があって，『荘子』の「得魚而忘筌，得兎而忘蹄」の一句を生かしている。

「忘筌」の魚の対句になっている，兎を手水鉢の銘としたものであって，「露結」とは兎を意味する「露結耳」からとっている。兎は体に汗腺がなく，大きな耳で汗を発散させるので，「露結耳」が異名となったものであろう。露を手水鉢の水ともかけた，巧みな命名といえる。文字も遠州の直筆である。

115 This *chōzubachi* is found in front of the Bōsen tea house, frequented by Enshū. The derivation of the term *roketsu* and its use for this stone may be as follows. *Roketsuji* is a term for a rabbit's ear; this term may be the result of the fact that a rabbit has no sweat glands on its body, the sweat being dispersed by its ears (*roketsu* translates literally as "crystallized frost"; *ji* means "ear"). *Roketsu* can thus mean "rabbit." Since the terms *bōsen* and "rabbit" appear together in a certain ancient Chinese poem, Enshū evidently chose *roketsu* to name the *chōzubachi* in the Bōsen tea house. The carving is Enshū's own.

露結形　115.孤篷庵露結の手水鉢（京都市）　小堀遠州の真作と信じられる貴重な名品で，「露結形」の本歌として名高い。創作の袈裟形を基本とするが，その前面を大きく切って広い垂直面を作り，そこに「露結」の2文字を入れている。禅宗様建築の礎盤を台石に使った点も大きな特色である。

Roketsu-gata　*Chōzubachi* believed to have been made by tea master Kobori Enshū (1579—1647). The characters for *roketsu* are carved into the surface. (Kohōan, Kyoto)

Depth of the water hallow 水穴深さ 中心24.5　50.5　38.3　27.0　70.0

縁 Veranda

116. 高桐院袈裟形手水鉢（京都市）　降蹲踞の形式に据えられたもので、加藤清正伝来の朝鮮京城門の礎石と伝えるが、実際は袈裟形として創作されたものであろう。上の直径が91cmもある大きな手水鉢である。

Large (diameter 91 cm. at the top) *kesa-gata*. (Kōtōin, Kyoto)

117. 南宗寺露地袈裟形手水鉢（堺市）　名席「実相庵」の露地に据えられている古来名高い名品。一説に千利休が特に賞賛したものともいわれ、古図も保存されている。その形式からしても見立物ではなく、当初から手水鉢として創作された袈裟形であることは間違いない。

Very old *kesa-gata*. (Tea garden, Jissōan, Nanshūji, Sakai)

■117.118 解説　袈裟形は本来見立物手水鉢の名であるが、その独特の袈裟模様が好まれ、創作品としてもかなり作られた。この南宗寺のものも、首のような部分が下になっているが、釣り合いからいって宝塔の塔身ではなく、別作のものであることは明白である。利休遺愛という説の他に、堺の納屋与四郎宅にあったものを、慶長年間に塩穴寺に移したといわれ、それをさらに明治9年(1876)に南宗寺に移したのである。高さ101cm、上部直径53cmのもの。

117-8　*Kesa-gata* were all originally *mitatemono*, but *chōzubachi* makers, liking the shape, began carving their own *kesa-gata*. In the present case, the balance of the object indicates that it came not from a *hōtō* stupa, but was made into this shape. One story has it that this stone was much prized by tea master Sen no Rikyū (1522–91). Another is that the *chōzubachi* was originally at a private residence in Sakai, was moved to Enketsuji Temple in around 1600, and was moved once more, to Nanshūji, in 1986. The stone in 101 cm tall and 53 cm in diameter at the top.

118. 同上，袈裟形の構成　飛石によって数段降りた、低い場所に据えられている。これは景でもあるが、また排水を考えた合理的な構成といえよう。手前の前石から立って使う形式である。

The same *chōzubachi* seen with the descending steppingstones leading to it.

119. 西翁院袈裟形手水鉢（京都市）　書院の縁先手水鉢として据えられているもので、大きく正方形の水穴を掘っているのが特色である。見立物という説もあるが、明確でないのでここに紹介しておくことにした。

Kesa-gata, perhaps actually a *mitatemono*, near the edge of a veranda; the square hollow is somewhat unusual. (Saiōin, Kyoto)

120. 康国寺棗形手水鉢（平田市）　茶の湯に使用する茶入れ、棗に似た形の手水鉢を通常棗形と称している。創作形としては最も例の多いものだが、当寺書院縁先にあるものは、袖垣などとの調和が特に美しい。

Natsume-gata chōzubachi in front of a *sode-gaki* ("sleeve fence"). A *natsume* is a tea container named for its resemblance to the jujube (*natsume*). (Kōkokuji, Hirata)

玉鳳院形

Gyokuhōin-gata

121. 玉鳳院棗形手水鉢の構成（京都市）　庭内の片隅に据えられた「玉鳳院形手水鉢」の見事な構成美。左手にある切石から使う、立手水鉢の形式である。

Standing *natsume-gata* used from the stone at the left. (Gyokuhōin, Kyoto)

122. 同，棗形手水鉢近景　この手水鉢は棗形の一種であるが、下の台を大きな蓮葉形に作っているのが特色である。台の蓮葉に対して、手水鉢本体を蓮の実として表現したものともいわれる。側面に縦に「玉鳳院」の文字を入れており、その独特な姿から「玉鳳院形」の本歌として名高い。

Another view of the same *chōzubachi*.

123. 南宗寺棗形手水鉢（堺市） やや壺のような姿の棗形であり、作としては普通のものだが、向鉢形式に配し、流しの一部を石積み状にした蹲踞の構成に特徴がある。

Natsume-gata. (Nanshūji, Sakai)

124. 鶴岡八幡宮棗形手水鉢（鎌倉市） 渡り廊下に面して、台の上に高く据えられている棗形。側面がやや下細りで、女性的な美しい曲線を見せるのが特色である。棗形としては全体に背の高いバランスを示す。

Natsume-gata on a stand outside a connecting corridor. (Tsurugaoka Hachimangū, Kamakura)

125. 桂春院棗形手水鉢（京都市） 廊下の角の部分に構成された縁先手水鉢の棗形。ごく普通に見られる形であるが、礎石のような高めの台石に据えられていることと、低く設置されているのが珍しい。

Natsume-gata near the corner of a veranda. (Keishun'in, Kyoto)

布泉形

126. 孤篷庵銭形手水鉢（京都市） 名席「山雲床」露地の蹲踞に据えられているもの。銭形に分類されるが、「布泉形手水鉢」の本歌として、最も有名な作である。下に一石造りで台を彫り出しているのが特色であって、松平不昧の好みと思われる。

Fusen-gata

Zeni-gata chōzubachi, or more specifically, a fusen-gata. Zeni refers to coins in general; fusen were ancient Chinese bronze coins. (Kohōan, Kyoto)

Depth of the water hallow
水穴深さ

127. 同，銭形手水鉢近景 中国で古く南北朝時代に鋳造された古銭「布泉」（一名を"男銭"ともいう）の意匠を応用している。水穴の底中央に、水抜き穴を設けているのも注目される。

Another view of the same chōzubachi; the characters say fusen. (Kohōan, Kyoto)

龍安寺形　128. 龍安寺露地銭形手水鉢（京都市）　茶席「蔵六庵」露地の蹲踞に据えられている、銭形の代表作。「龍安寺形」の本歌として特に著名であり、模刻も多い。

Ryōanji-gata　*Zeni-gata*. (Tea garden, Zōrokuan, Ryōanji, Kyoto)

水穴深さ
中心 19.5
Depth of the water hallow

■128. 解説　この銭形は、水穴の四角をそれぞれ上下左右の文字にかけて、「吾唯足知」（われただたるをしる）と読ませる。これと同じ意匠は、中国でかなり古くから各種の模様として行われていたので、それを応用して手水鉢に仕立てたものと考えられる。

寺伝では徳川光圀の寄進といわれているが、金森宗和好みの可能性もある。「知足」ということは、すでに『老子』によって主張されており、それが後世に禅の精神としても取り入れられたのであった。

128　The four characters can read "*Ware tada taru o shiru*," or "I know only enough." The basic design was known in ancient China and was eventually brought to Japan, where it came to be used for *chōzubachi*. The idea of "knowing only what is sufficient" is seen in the writings of Lao-tzu and was later incorporated into Zen.

園囲形 　129.青松院庭園銭形手水鉢と石組（甲府市）　　枯山水庭園の主景として、その中央に配した銭形の実例。石組と一体になった造形を意図したもので、著者の作になる。

En'yū-gata　*Zeni-gata* made by the author, part of a dry landscape garden. (Seishōin, Kōfu)

■**129.130 解説**　著者が昭和51年に創作した銭形手水鉢で、「園囲の手水鉢」と命名した。形式の違うものを2つ作ったうち、これは最初のものである。上下左右の文字は、そのままでは意味をなさないが、それぞれを中央の水穴の四角の中に入れて読むようになっている。

それは「園囲國囲」（えんゆうくにをかこう）となり、園囲とは古い時代に庭園を意味した語である。書体は、すべて中国唐代の筆法で著者が筆記した。側面は鉢形の意匠になっている。

129–30　The four characters on this "*en'yū chōzubachi*," carved in Tang Chinese style by the author, mean nothing as is, but if each of them is surrounded by a square (or put into the water hollow, as it were), they can be read "*en'yū kuni o kakou*," or "enclose the country with gardens." *En'yū* is an old word for garden. This *chōzubachi* is the first of two *en'yū-gata* carved by the author; the other is seen in Figure 131.

130.同，銭形手水鉢近景　縁の部分まで水をはった景で、銭形は夏はこのように縁の円まで水を入れ、春秋は四角の水穴だけに水を入れるのが一つの秘伝になっている。それだけに、上面の加工には優れた技術が要求される。文字の彫りは深さ4mmである。

Close-up of the same *chōzubachi*.

131. 渡辺邸庭園銭形手水鉢（福知山市）　庭園に蹲踞形式で据えたもの。著者の2作目の「園囲形」で，書体と側面の意匠を変えている。

Zeni-gata made by the author; the shape of the basin and the style of the characters are distinct from the chōzubachi of the preceding figures. (Garden, Watanabe residence, Fukuchiyama)

132. 仙洞御所銭形手水鉢（京都市）　書院「醒花亭」に面した庭園内にある銭形で，オカメザサに囲まれた蹲踞の向鉢形式で据えられている。やや痛んではいるが，正方形の水穴の角を手前にして用いているのが見所であろう。直径72cmもあり，銭形としてはかなり大きな作例である。

Zeni-gata in mukōbachi arrangement. (Garden, Seikatei, Sentō imperial Palace, Kyoto)

十二支形

133. 名古屋城十二支手水鉢（名古屋市）　手水鉢の形と同じ円形水穴を掘り，その周囲を十二区分して，そこに十二支の文字を入れた珍品である。

Jūnishi-gata　Late Edo period granite *jūnishi-gata chōzubachi*. (Nagoya Castle, Nagoya)

■**133.134 解説**　元市内鶴舞公園内にあった書院式茶席「松月斎」の蹲踞に据えられていた手水鉢である。「松月斎」は戦災によって焼失したが，幸いなことにこの手水鉢は難を免れ，戦後名古屋城内に移されてきたのであった。元は，上面に反花を彫った円形の台石上に置かれていたが，この台は今行方がわからない。そんなに古くはなく，江戸末期頃の作と推定されるもので，花崗岩製，高さ30cm，直径60cm，水穴直径30cmとなっている。

133-4　*Jūnishi* refers to the twelve signs of the Oriental zodiac, the characters for which are carved on the surface of this *chōzubachi*. The top of each of the character is at the edge of the water hollow, and the order proceeds clockwise. The site at which the stone was originally placed was destroyed during World War II, but the *chōzubachi* itself was spared; it was later moved to Nagoya Castle. The stone is 30 cm tall and has a diameter of 60 cm; the diameter of the water hollow is 30 cm.

134. 同，十二支手水鉢拓本　この文字はまことに興味深いもので，すべての文字の頭を水穴の中心に向け，時計回りに彫る。また漢字と象形文字を混ぜて用いているのも特色といえよう。

A closer view of the same *chōzubachi*.

白牙形　135. 兼六園露地白牙手水鉢（金沢市）　茶席「夕顔亭」の縁先に据えられている特色ある手水鉢で、中国の故事を表現した名品として知られる。

Hakuga-gata　Hakuga-gata *chōzubachi* in ancient Chinese style. (Tea garden, Yūgaotei; Kenrokuen, Kanazawa)

■135.136 解説　正しくは「白牙絶弦の手水鉢」というべきもので、中国春秋時代の琴の名手白牙が、彼の親友で優れた琴の聴き手であった鐘子期が没すると、弦を絶って再び琴を奏することがなかった、という名高い故事を表現している。別に「白牙断琴の手水鉢」等、色々な名称もある。安山岩製、高さ47.5cm、直径84.4cmのもので、水穴を刀の鍔のような形に掘っているのが特色である。江戸初期の金工、名手後藤程乗の作と伝えられている。

135-6　The small carving on the top of this *chōzubachi*, in itself a very unusual phenomenon, is of the old Chinese *koto* master Bo Ya (Japanese, Hakuga) resting his head on a *koto* from which the strings have been removed. The story is that upon the death of Bo Ya's friend Zhong Ziqi, an superb critic of *koto* music, Bo Ya resolved never to play the instrument again, and cut off its strings. Said to have crafted by the early Edo period metal worker Gotō Teijō, the *chōzubachi* is of andesite and is 47.5 cm in height with a diameter of 84.4 cm.

136. 同、白牙手水鉢細部　琴の名手"白牙"が、弦を断ち切った琴を枕に寝ている姿を彫ったもの。手水鉢の上面にこのような人物を彫るのは大変珍しく、そこから様々な名称が出ている。

Close-up of the carving on the top of the same *chōzubachi*.

天楽形 137.三渓園天楽形手水鉢（横浜市） 円盤状のまことに珍しい手水鉢で、側面を帯のように彫り、そこにぐるりと瓢箪唐草の連続模様を見せている。

Tenraku-gata *Tenraku-gata chōzubachi* with gourd-shaped arabesques carved into the surface. (Sankeien Yokohama)

■**137.138 解説** 伝承によれば、この手水鉢は豊臣秀吉より、藤堂高虎に賜ったものといい、藤堂氏の伊賀上野城中に置かれていたものといわれている。側面の瓢箪模様を、秀吉と結び付けた説であると思われるが、真実であるかどうかは明らかでない。

花崗岩製、直径93cm、厚さ約30cm強のもので、水穴は直径49cmとかなり大きなものになっている。全体が薄いだけに、水穴の深さは中央で16.5cmしかなく、一種の水盤状手水鉢といえよう。

137-8 This stone is known as a *tenraku-gata* because of its placement outside the Tenraku Room of the Rinshunkaku, a famous structure. The *chōzubachi* may originally have a gift from Toyotomi Hideyoshi (1536—98) to another samurai, Tōdō Takatora (1558—1630). Made of granite, the basin is 30 cm in width and 93 cm in diameter with a water hollow 49 cm in diameter. The water hollow is relatively shallow, only 16.5 cm deep at the center.

138.同，天楽形の構成 名建築「臨春閣」"天楽ノ間"縁先に据えられており、そこから「天楽形」というが、別に「瓢の手水鉢」としても知られているもの。大きな台石上に乗せられているのが特色で、それが手水鉢の形とよく調和している。

Another view of the same *chōzubachi*.

139. 大徳寺本坊円柱形手水鉢（京都市）　下に一石で台を彫った形で、袈裟形を長くしたような姿のもの。側面に「大徳寺食堂」とあって、寺に設備として置かれたことが分かるが、さらに寛永十三年（1936）の銘を入れている点が貴重である。

Column-shaped *chōzubachi*. The inscription reads "Daitokuji Dining Room" and the Japanese equivalent of the year 1636. (Daitokuji, Kyoto)

140. 高龍寺円柱形手水鉢（函館市）　書院縁先の背の高い手水鉢で、上部の縁の部分だけを残して、下に大きく「雲に龍、竹に虎」の彫刻をほどこしている。少々奇異な感じがしないでもないが、ともかく珍しい作例であるといえるであろう。

Tall column-shaped *chōzubachi* near the edge of a veranda. The carvings are of dragons in the clouds and tigers in bamboo. (Kōryūji, Hakodate)

141. 孤篷庵円柱形手水鉢（京都市）　書院「直入軒」の縁先手水鉢として据えられているものである。下をやや鉢形にとった円柱形で、周囲に配した役石の構成が美しい。特に斜立石手法で組まれた"清浄石"（化石を使用）の添え方は見事である。

Column-shaped *chōzubachi* near the edge of a varanda. (Jikinyūken, Kohōan, Kyoto)

142. 玉泉園円柱形手水鉢（金沢市）　庭内に立手水鉢の形式で据えられたもので、やや下太りの円柱形をなす。一名「筒胴形」ともいっており、正面に枠取りをして、そこにススキと蟇の彫刻を入れているのが、まことに珍しい。

Column-shaped *chōzubachi* with carving of eulalia and a toad. (Gyokusen'en, Kanazawa)

143. 本間美術館円柱形手水鉢（酒田市）　書院の竹縁の先に据えられた，かなり背の低い円柱形である。背後にある"茶筌菱袖垣"等周囲との調和がよく，味わい深い景になっている。

Low column-shaped *chōzubachi* near the edge of a veranda. (Honma Museum of Art, Sakata)

メノウ石形

144. 光雲寺横円柱形手水鉢（京都市）　古くから知られている名物の手水鉢で，縁先手水鉢として高めの台石に置かれたもの。円柱形の胴に，木瓜形の水穴を掘った珍しい形式で，左下だけを斜めに切っている。

Menōseki-gata

Column-shaped *chōzubachi* near the edge of a veranda. *Menōseki* refers to white marble. (Kōun-ji, Kyoto)

145. 光雲寺円柱形手水鉢(京都市)　当寺には「メノウ石手水鉢」と称するものが、前頁のものと二つあって、こちらは円柱形にやや胴張りを見せたものとなっている。"メノウ石"とは見る通り白大理石をいったもので、昔は大変尊重されたのであった。高さ119cm、上部直径57.4cmあり、水穴も立派に掘られている。

Column-shaped *chōzubachi*; another *menōseki-gata*. (Kōunji, Kyoto)

梅ヶ枝形

146. 根来寺梅ヶ枝手水鉢（和歌山県） 円柱形の一方だけに、小さな水穴を造り出した手水鉢で、まさに珍品といえるものである。

Umegae-gata Column-shaped *chōzubachi* with water hollow in the side. *Umegae* means "plum twig," of which this *chōzubachi* is reminiscent. (Negoroji, Wakayama Pref.)

147. 同，梅ヶ枝手水鉢裏面 その形から「梅ヶ枝手水鉢」といわれ、また「根来寺形」の名称もあったこの手水鉢は、惜しくも火災によって失われた。今のものは昭和56年に著者が復元設計したもので、上の水穴の水が、自然に下の小水穴に溜るようになっている。

The back of the same *chōzubachi*. The original stone was destroyed by fire; the one depicted is a reproduction made by the author in 1981.

花入形 148. 橋本邸花入手水鉢（大津市）　竹の"一重切花入"の形を応用した、まことに秀逸な意匠の手水鉢。高さ143.5cm、直径56.4cmもある大きな作である。

Hanaire-gata Hanaire-gata chōzubachi. Hanaire in this case refers to a certain bamboo receptacle for flowers, of which this chōzubachi is reminiscent. (Hashimoto residence, Ōtsu)

149. 慈宏寺円柱形手水鉢(東京都)　境内にさりげなく置かれているものだが，歴史的にも貴重な名品として，特筆すべき手水鉢といえよう。円柱形だが，下に行くほどやや太くなっており，正面下に三猿を彫っているのが大きな特色である。

Column-shaped *chōzubachi* with carving of three monkeys depicting "see no evil, speak no evil, hear no evil." (Jikōji, Tokyo)

■**149. 150. 151 解説**　本手水鉢には「享和甲子春」とあるが，この年は2月11日に改元され，文化元年(1804)となっている。したがって，それ以前に作られたものであることは間違いない。茶道江戸千家の開祖として名高い川上不白は，文化6年(1809)に93歳で没しており，逆算すればこの手水鉢に記す年齢と一致する。

高さ66.5cm，上部幅35.1cmと手頃な大きさであり，その意匠も不白自身の手になるものと推定されよう。

149－51　The carving on the back of this *chōzubachi*, the rightmost line of which refers to the year 1804, was made by Kawakami Fuhaku, founder of the Edosenke school of the tea ceremony; he died in 1809 at the age of 93. The monkeys may also have been carved by Fuhaku. The stone is 66.5 cm tall and 35.1 cm wide at the top.

150. 同，円柱形手水鉢裏側　そればかりでなく，この手水鉢は裏に三行に彫られているこの銘文が非常に大切である。「享和甲子春応，無樹庵需，八十七不白」とあることによって，これが茶人川上不白の書であることが証明されている。

Lettering on the back of the same *chōzubachi*.

151. 同，円柱形手水鉢細部　ここに彫られている三匹の猿は，いうまでもなく"見ざる，言わざる，聞かざる"の三猿で，上に大きく"言わざる"を配し，下の右に"見ざる"その左に"聞かざる"を彫っている。"三猿の手水鉢"とでも命名するのがふさわしい。

Close-up of the monkeys.

二重枡形　152. 桂離宮庭園二重枡形手水鉢（京都市）　庭園内「外腰掛」に付属した蹲踞に据えられている手水鉢の美しい構成。大きな"くノ字形"の前石に特色がある。

Nijūmasu-gata　Low *nijūmasu-gata chōzubachi*. (Garden, Katsura Imperial Villa, Kyoto)

■152.153 解説　名物手水鉢として古来名高い名品で、「二重枡形」の本歌として知られる。遠州好みといわれその銘を「涼泓」ともいう。『桂宮日記』享保18年（1733）12月8日の条には、これが小堀遠州の作であると記されている。高さ47cm，一辺70cmという大きな手水鉢で、上部を約3.5cm程掘り下げ、そこに一辺約42cmの正方形の水穴の角を、外の一辺の中央に当るようにして掘っているのが目新しい。水穴加工もまことに立派である。

152–3　According to the entry for the 8th day of the 12th month of 1733 in the *Katsura Palace Diary*, this *chōzubachi* was carved by Kobori Enshū (see Fig. 115). The stone is 47 cm tall, and each side is 70 cm long; the sides of the inner basin are 42 cm long. The corners of the inner basin were carved at virtually the perfect center of each outer edges. The carving of the basin itself is excellent.

153.同，二重枡形手水鉢近景　広い平天の台石上にあり、四角い枡形の内部に、もう一つの正方形の水穴を45度ひねって掘っているところから、二重枡形の名が出ている。下には薄い造り出しがあって、少し浮いた感じとなっているのがよい。

Another view of the same *chōzubachi*, showing the inner basin. *Nijūmasu*, or "two measures," refers to the two squares.

154. 円山公園二重桝形手水鉢（札幌市）　これは桂離宮の二重桝形手水鉢を写した作例である。本歌とどこか雰囲気が違っているのは、蹲踞を流れ形式に作っているため手水鉢が水中にあり、側面が薄く見えているからであろう。
Nijūmasu-gata based on the one depicted above. (Maruyama Park, Sapporo)

155. 岡山後楽園四角形手水鉢（岡山市）　園内「延養亭」北縁に低く据えられている縁先手水鉢。濡れ縁から使うようにしたその構成が美しい。
Low square *chōzubachi* near the edge of a veranda. (En'yōtei, Kōrakuen, Okayama)

156. 玉泉園方形手水鉢（金沢市）　西田家書院「中の間」軒内部分に構成されているもの。　Low square *chōzubachi* placed beautifully w thin a stone arrangement. (Gyokusen'en, Kanazawa)
雪国らしく，内蹲踞の形式に据えた立手水鉢で，名石を用いた役石の配置が美しい。

157. 同，方形手水鉢近景　大きな桐の葉の浮彫りを，角の部分にかけ　Close-up of the same *chōzubachi*, showing the carving of paulownia leaves.
て用いた意匠がまことに斬新である。越前松平家伝来の名品という。

■ 158.159 解説　この半月手水鉢を配した「文昌堂」はかつて徳川光圀の好んだ中国の学問の星である"文昌星像"を安置した八角堂であった。そのため，堂正面に配した手水鉢には，星に対する月を表現したものである。江戸初期寛文年間の作であることは間違いない。花崗岩製，高さ225cmもある大きな作で，高さでは全国でも屈指の手水鉢であろう。平面はほぼ正方形となり，一辺は61cmある。文献には"半月の井"とも記されている。

158-9　This *chōzubachi* was found outside the Bunshōdō, an octagonal hall of Chinese learning beloved by Tokugawa Mitsukuni (1628—1700) that housed an image of the Great Bear constellation. To complement the stars in the inside, the "half-moon" *chōzubachi* was placed at the entrance of the hall. Carved in granite in the 1660s, the 225-cm-tall stone is perhaps the tallest *chōzubachi* in the country. The top is almost a perfect square, with a side length of 61 cm.

半月形

158. 後楽園庭園半月手水鉢（東京都）　高低差のある場所に据えられた非常に珍しい方柱形手水鉢で，正面に大きく半月形を彫った意匠が秀逸である。この半月が崖側にあるので，注意しないと見落す恐れがある。

Hangetsu-gata

Hangetsu-gata chōzubachi. Hangetsu, or half moon, refers to the shape carved out of the side. (Kōrakuen, Tokyo)

159. 同，半月手水鉢の構成　関東大震災によって焼失した「文昌堂」の正面にあったもの。手前に大きな前石を用い，この上部から使うようになっている。ここからではさほど高さのある手水鉢とは見えない。

The same *chōzubachi*, seen from behind the stone from which it is used.

160. 慈光院方柱形手水鉢（大和郡山市）　書院の縁先手水鉢として据えられているもので、片桐石州の作といわれる。銘を"角ばらず"ともいい、角を正面としているのが特色。

Square columnar *chōzubachi* near the edge of a veranda. (Jikōin, Yamato-kōriyama)

161. 同，方柱形手水鉢近景　上の角を自然な感じに欠いているのも見所。
Close-up of the same *chōzubachi*. The corners at the top seem naturally chipped off.

162. 同，方柱形手水鉢の構成　水穴の径は特に大きく掘られている。
Another view of the same *chōzubachi*. The water hollow is particularly large.

163. 本間美術館方柱形手水鉢　「鶴舞園」と称される庭園内の小社に置かれている手水鉢。四方に彫刻があり、そこには名高い中国の故事が彫られている。江戸末期頃のものと考えられるが、彫刻は繊細で優れた技法を示している。

Late Edo period square columnar *chōzubachi* depicting tales from ancient Chinese folklore. (Honma Museum of Art, Sakata)

■163.解説　この手水鉢の大きな特色である側面の彫刻は、特に写真の二面が興味深い。右は、中国上代の高士許由が、その名を慕って天下を自分に譲ろうとした堯帝に対してそれを断り、汚らわしい話しを聞いたとして潁川の流れで耳を洗っている図。左は、たまたま牛を引いてそこを通りかかった友の隠士巣父が、そのような汚れた川の水を牛に呑ませることはできぬと去って行く図である。安山岩製、高さ63.5cm、上部は一辺30cmと26.7cmで、そこに方形の水穴を掘る。

163　The panel on right depicts Xu You, a man of noble character, Xu You has just been urged by Yao Di to hand over the land to Yao, and has refused to do so. Xu, considering that he has just heard a dirty story, is washing his ears in the river. The left panel shows Xu's friend, the hermit Chao Fu, who, happening to walk along the river with his cow, finds himself unable to give the beast the dirty water to drink. Of andesite, the stone is 63.5 cm tall; the dimensions at the top are 30 cm by 27.6 cm.

164.田淵邸方形手水鉢（赤穂市）　書院の濡縁から使う形式の縁先手水鉢。方柱形が原形だが、その四隅に丸い面を取り、下を少し鉢形にした特色ある意匠を見せている。上には大きな円形の水穴を掘り、そこに手水屋形をかける。周囲の役石の構成も美しい。

Square columnar *chōzubachi* with rounded edges, used from the edge of a veranda. (Tabuchi residence, Akō)

袖形

165. 松花堂袖形手水鉢（八幡市） 書院の縁先手水鉢として据えられているもので、方柱の一方を大きくコの字形に切り込んだ特色ある形の手水鉢である。これを着物の袖と見て、"袖形"の名が出ている。

Sode-gata

Sode-gata chōzubachi; the portion cut out from the side makes the stone resemble a kimono sleeve, or sode. (Shōkadō, Yawata)

誰袖形

166. 吉川家墓所誰袖形手水鉢（岩国市） 吉川経幹の墓所の片隅に置かれている手水鉢。「誰袖」の銘を持っており、元京都にあって小堀遠州の好みであったと伝える。胴に円形の穴を貫通させた珍しい意匠である。

Tagasode-gata

Tagasode-gata chōzubachi. (Kitsukawa family grave, Iwakuni)

167. 英勝寺露地鉄鉢形手水鉢（鎌倉市） 当寺上段露地の蹲踞に用いられている手水鉢で、正面に葵紋を彫っているのが特色。創作形にも鉄鉢形の名称があることに注意したい。

Teppatsu-gata chōzubachi with carving of a hollyhock crest. (Tea garden, Eishōji, Kamakura)

168. 六義園露地鉄鉢形手水鉢（東京都） 新たに再建された茶席「宜春亭」露地の石上に置かれた珍しい意匠の創作鉄鉢形。上の水穴には縁を取り、その周囲に鋲のような模様を入れ、さらに胴には一種の菱形を彫っている。これはおそらく、鋳物製の鉢をかたどったものと考えられよう。あまり古いものではないが、興味深い作例として紹介しておきたい。

Teppatsu-gata with various carvings. (Tea garden, Gishuntei, Rikugien, Tokyo)

銀閣寺形 169. 慈照寺方形手水鉢（京都市） 縁先手水鉢として置かれているもので、銀閣寺形の本歌として名高く、四面の独特な模様から別に「袈裟形」ともいわれる。

Ginkakuji-gata Square *chōzubachi*. (Jishōji, Kyoto)

■169. 解説　本堂から、国宝の名建築「東求堂」にいたる渡り廊下の隅に据えられている。ほとんど正方体といえる形だが、下に本体と一石で薄く丸い鉢形の台を造り出しているのが特色である。側面に入れた独特の模様から「袈裟形」の別称もあるが、見立物と紛らわしいので「銀閣寺形」と称している。寺伝では足利義政の好みともいうが、江戸時代のものであろう。総高84.5cm、上部一辺68.3cm、側面高70cmと、かなり大きな作である。

169　Jishōji is also known as Ginkakuji, or the "Silver Temple." The *chōzubachi* is located along a connecting passage between the main hall and another temple building, the Tōkudō. The almost perfectly square basin has a bowl-shaped pedestal contiguous with it. The stone has been called a *kesa-gata* because of the unique pattern carved into its surface; however, to avoid confusion, it is called a *ginkakuji-gata* after the temple. One story claims that the stone was a favorite of Shogun Ashikaga Yoshimasa (1436—90), although it is likely an Edo period work. The overall height is 84.5 cm, with a side length at the top of 68.3 cm.

170. 兼六園方形手水鉢（金沢市）　園内の茶屋「内橋亭」の前に飾手水鉢として配されているもの。側面に枠取りを入れ、その四方に源氏香の符号を三つずつ陰陽に分けて散らしているのが大きな特色となっている。

Square *chōzubachi* with carvings of three *genjikō* symbols. (Uchihashitei, Kenrokuen, Kanazawa)

菱形
Hishi-gata

171. 佐々木邸菱形手水鉢（徳島市） まことに珍しい縁先手水鉢で，平面が菱形をなし，菱の左右の尖った部分を丸く仕上げている。

Hishi-gata (rhomboid) *chōzubachi* with its elongated ends rounded. (Sasaki residence, Tokushima)

■**171.172 解説** 当家書院の西縁にあるこの菱形手水鉢は，かつて徳島城内西ノ丸の「お花畠書院」にあったと伝えられるものである。また別説では蜂須賀公の墓前に置かれていた"花立て"であったともいわれるが，その形式や水穴の深さからみて，当初から手水鉢として作られたものであることは間違いない。

花崗岩製，正面高さ108.4cm，上面幅101.5cm，上面奥行50.8cmとかなり大きな手水鉢であり，水穴は直径31.5cm，深さ19.4cmに掘られている。

171-2 This *chōzubachi* is said to have originally been on the grounds of Tokushima Castle, near the Ohanabatake Shoin (study). Another story has it that the stone was at first a flower stand at the grave of Lord Hachisuka; however, the stone's form and the depth of the water hollow indicate that it was always a *chōzubachi*. Of granite, the stone is 108.4 cm tall, 101.5 cm wide, and 50.8 cm deep. The water hollow s 31.5 cm in diameter and 19.4 cm deep.

172. 同，菱形手水鉢側面 菱形の胴の部分に，前後に貫通させて同じ菱形の大きな穴を開けているために，側面から見ると中央が極度にくびれて見える。すべてに枠を取り，水穴は上部の枠の中にやや小さめに掘られている。

Side view of the same *chōzubachi*.

173. 聖福寺蓮台手水鉢（長崎市） 蓮台形手水鉢は見立物に例が多いが、この例のように当初から手水鉢として作られたものもある。境内にあって円柱形の台に乗せられている。
Rendai-gata, but, unlike a mitatemono, always used as a chōzubachi. (Seifukuji, Nagasaki)

175. 建長寺開山堂蓮葉手水鉢（鎌倉市） 全体を蓮の葉形にした手水鉢で、このようなものは寺院の雨水受けとしてよく見られる。しかしこの作例は、開山の真前に捧げられた手水鉢で、側面に「水盤」以下の文字と、寛政11年（1799）の寄進年が彫られている。
Lotus leaf—shaped chōzubachi. (Kenchōji, Kamakura)

174. 法界寺蓮華手水鉢（佐原市） 蓮華を表現した手水鉢の中でも、正に珍品といえるもので、下の台を蓮華の茎の形とし、そこに江戸時代宝永元年（1704）11月の銘文を彫っている。境内「世尊堂」前に置かれており、銘より往生者の菩提を願って寄進されたものと分かる。
Renge (lotus) chōzubachi with the equivalent of "the 11th month of 1704" carved into the "stalk." (Hōkaiji, Sawara)

木兎形

176. 吉川家墓所木兎手水鉢（岩国市） 手水鉢には動物を彫るものがよくあるが、これは極め付きの名品で、正面に大きく"みみずく"を彫っており、古来「木兎（みみずく）の手水鉢」として知られる。桃山時代の作であることは、ほぼ間違いなさそうである。

Mimizuku-gata

Momoyama period *mimizuku-gata chōzubachi*; a *mimizuku* is a horned owl. (Kitsukawa family grave, Iwakuni)

■176.解説　岩国吉川家の祖，広家の墓所内に置かれているもので，茶人として名高く藝州浅野家の家老でもあった上田宗箇が，広家より糸桜を送られた返礼に，この手水鉢を広家に送ったものと伝えられている。花崗岩製，高さ約133cm，上幅64cm，奥行35cmとかなり大きな作で，上に楕円形の水穴を掘る。ミミズクは高さ約95cmもあり，一見すると狸のようであるが，右手には羽を彫り，下の足はしっかりと木の枝をつかんでいる。
　裏側の角に大きな矢穴があり，桃山時代の標準寸法を示す。

176 It is said that this *chōzubachi* was sent by a certain Ueda Sōko to the Hiro family in return for a gift of cherry blossoms received. The stone is found at the gravesite of the Hiro family, ancestors of the Kitsukawas. Of granite, the stone is 133 cm tall and 64 cm by 35 cm at the top. The water hollow is ovoid. The carving of the horned owl, 95 cm in height, looks like a badger at first glance, although a right wing and feet gripping a tree branch show that it is indeed a bird. The dimensions of a large arrow hole at the back give evidence to Momoyama period origins.

177. 長楽寺亀趺形手水鉢（木更津市） 今庭内に置かれているもので，手水鉢としては棗形に属するが，その台が亀形となり，亀の背に乗る碑「亀趺（きふ）」の形を取っているのがまことに珍しい。しかもこれは江戸時代安政2年（1855）の在名品である。

Kifu-gata chōzubachi dating from 1855. Although the stone looks like a *natsume-gata*, the tortoise-shaped base requires a special classification. *Kifu* means "tortoise-shaped tombstone." (Chōrakuji, Kisarazu)

178. オーストラリア大使館庭園亀形手水鉢（東京都） 庭園内の飾手水鉢として栗石の中に据えられている。亀の甲に水穴を掘るといううまことに珍しい作である。

Kame-gata (tortoise-shaped) chōzubachi. (Garden, Australian Embassy, Tokyo)

■178. 解説　オーストラリア大使館の地は，かつての蜂須賀公爵邸であり，さらに江戸時代には柏原藩織田出雲守の屋敷地であった。この珍しい亀の手水鉢は，当然以前の蜂須賀家時代からここにあったものと考えるべきであろう。安山岩製の亀は，なかなかよい彫りを示しており，顔は少々奇怪だが，後方に多くの尾（実は海草が付着したもの）を見せた，いわゆる蓑亀の表現である。これは目出たい蓬莱の神亀を表現したものといえよう。

178　The grounds of the Australian Embassy were once the estate of Prince Hachisuka (see text for Fig. 171); the stone was likely there when the prince was. The carving, in andesite, is very good, although the face is somewhat unusual. This kind of turtle, with seaweed growing on it (as visible at the tail) is called a *minogame* and was considered a turtle god from paradise.

梟形 **179. 曼殊院梟手水鉢（京都市）** 円い鉢形手水鉢の四方に、梟らしき鳥を彫り出した縁先手水鉢で、下の台を亀形の石組としている点も注目される。江戸初期の作。

Fukurō-gata Early Edo period round *chōzubachi* with four owls (*fukurō*) carved on the surface. (Manshuin, Kyoto)

180. 本願寺大津別院梟手水鉢（大津市） これも梟手水鉢として有名な作であり、一部に鎌倉時代の梟形塔身を持つ宝篋印塔の見立物だとする説もある。しかし、背の高い全体の姿から見て、最初から梟の塔身に似せ、手水鉢として創作したものと考えたい。

Chōzubachi with owls carved on the surface. (Honganji Ōtsu Betsuin, Ōtsu)

182. 同，松竹梅手水鉢本体　梅花を表現した手水鉢と水穴。
Close-up of the basin of the same *chōzubachi*.

松竹梅形

181. 鼓神社松竹梅手水鉢（岡山県）　珍品の手水鉢の中でも特に群を抜いた傑作で，高い渡り廊下に合わせて二本つなぎの円柱の台を設け，下に松を彫り，上を竹の意匠としている。その上に乗せた鉢の本体は，梅の花そのものの表現になっているのである。

Shōchikubai-gata

Shōchikubai chōzubachi. A pine tree is carved into the lower section; the upper section resembles a bamboo pole; and the basin is shaped like a plum blossom. (Tsutsumi Shrine, Okayama)

■181.182.183 解説　拝殿と書院を結ぶ高い渡り廊下の隅に据えられている。自然石の基礎に差し込まれた円柱形の台の下から，上の手水鉢まで215cmもある高いもので，下からそれぞれ松竹梅を表現した意匠は他に類例がない。節を見せて竹の幹とした台には，上部に枝とその葉も彫られている。手水鉢本体では，水穴の形も五弁の梅花形としているのが見所といえよう。二つの台に銘があり，明治23年(1890)10月に奉献されたことがわかる。

181–3　*Shōchikubai* refers to the "three friends of winter," or pine, bamboo, and plum. This basin is found along a tall connecting passage between the shrine and *shoin*. The height of the *chōzubachi* (excepting the natural stone base) is 215 cm. The arrangement of the carvings of the three plants is the only one of its kind in Japan. Visible at the top of the column are carvings of bamboo branches and leaves, and in the basin are carved five plum petals. The carved lettering indicates that the stone was presented to the shrine in October 1890.

183. 同，松竹梅手水鉢下部　下の竿正面に彫られた松と銘文。
Close-up of the lower section of the same *chōzubachi*, showing the pine tree carving and lettering.

184. 北方文化博物館木瓜形手水鉢(新潟県)　書院の縁先手水鉢で,家紋を表現した手水鉢の一種といえる。上面は木瓜を枠としてその中を一段落として円形の水穴を掘っている。

Mokkō-gata chōzubachi. Mokkō is a classification of family crests, one type of which is seen as the shape of this stone. (Hoppō Museum of Culture, Niigata Pref.)

185. 同,木瓜形手水鉢全景　平天の見事な自然石の台石上に据えた,縁先手水鉢の構成。側面も下まで木瓜に取り,それをやや下すぼまりに彫っているのが見所である。そう古いものではないが,しっかりした仕上げで花崗岩の石肌が美しい。

Another view of the same *chōzubachi*. The basin is placed on a beautiful natural-stone base near the edge of a veranda.

186. 要邸梅鉢形手水鉢(貝塚市)　書院の縁先手水鉢として用いられた梅鉢形で,全形を五弁の梅花形に彫る。側面は下すぼまりとして,下側の角に少し丸みを付けているのが味わいとなっている。上は梅鉢形に合わせて縁を取り,円形の水穴を掘る。

Chōzubachi carved in the shape of a five-petaled plum, near the edge of a veranda. (Kaname residence, Kaizuka)

太鼓形

187. 安国寺太鼓形手水鉢（熊本市） 本堂前に置かれているもので「太鼓石」ともいわれている。伝によれば，加藤清正が朝鮮から船のバラスト代わりに積んできたものといい，二個あったうちの一つであるという。上下に太鼓に見られるような円形の造り出しを十二個ずつ彫っているのが，この手水鉢の特色である。

Taiko-gata

Taiko-gata (drum-shaped) *chōzubachi*. (Ankokuji, Kumamoto)

188. 仙洞御所八角形手水鉢（京都市） 御所内の茶席「又新亭」縁先に置かれている手水鉢。生け込みとした八角柱の台上に，縁の薄い下すぼまりの八角形手水鉢を乗せた形式である。水穴は鉢形に掘られている。

Octagonal *chōzubachi* near the edge of a veranda; the water hollow is bowl shaped. (Yūshintei, Sentō Imperial Palace, Kyoto)

189. 普門院六角形手水鉢(京都市) 名園として知られる庭内に配されたもので、参道から使うことも考慮している。さりげなく自然石の上に据えられているが、なかなか丁寧な作で、水穴も少し角に丸みをつけた六角とする。側面をやや厚くし、下側に大きく面を取って全体が浮いたような軽い感覚を見せている。

Hexagonal *chōzubachi* along the pathway to the temple. (Fumon'in, Kyoto)

190. 玉泉園六角形手水鉢(金沢市) 庭内の園路に飾手水鉢として置かれているもの。あまり古い作ではないが、六角の側面に枠を取り、双龍の彫刻を入れているのが特色といえよう。

Hexagonal *chōzubachi* along a garden pathway. (Gyokusen'en, Kanazawa)

191. 戸島邸八角形手水鉢（柳川市）　書院の縁先手水鉢として据えられているもの。下をやや狭めた八角形で、円形の大きな水穴を掘っている。
Octagonal *chōzubachi* near the edge of a veranda. (Tojima residence, Yanagawa)

192. 南宗寺鉢形手水鉢（堺市）　残念なことに裏に欠損があるが、上部を八陵鏡に似た形とした大振りの鉢形手水鉢。中鉢形式に据えている。
Large *hachi-gata* (bowl-shaped) *chōzubachi*. (Nanshūji, Sakai)

193. 洞雲寺花頭形手水鉢（山梨県）　縁先手水鉢で、長方形の四隅に面取りした形であるが、水穴を花頭曲線をつないだ形に掘っているのが珍しい。
Katō-gata (petal-shaped) *chōzubachi* near the edge of a veranda. (Dōunji, Yamanashi Pref.)

呼子形

194. 真如院呼子手水鉢（京都市）　早くから「呼子手水鉢」として著名だったもの。正面に木瓜形の枠を取り，中に象形文字で左から"父・子・母"の文字を配するので"呼子"の名が出た。

Yobiko-gata

Yobiko-gata, chōzubachi. (Shinnyoin, Kyoto)

195. 西江寺扇形手水鉢（宇和島市）　庭内にそれとなく置かれているもの。全体を扇形としたその意匠がまことに興味深い。下細りに作っているのもこの手水鉢の一つの特色といえる。

Ōgi-gata (fan-shaped) chōzubachi; the tapering-off shape is unusual. (Seigōji, Uwajima)

硯形

196. 南禅寺硯石手水鉢（京都市）　廊下に面して二本の台石上に据えられている。白大理石を用いて硯形に作ったまことに珍しい形式の手水鉢で，"硯石"の名称で知られているものである。

Suzuri-gata

Suzuri-gata (inkstone-shaped) chōzubachi resting on two stones. (Nanzenji, Kyoto)

布袋形
Hotei-gata

197. 穴八幡布袋の手水鉢(東京都) 境内に信仰の対象として大切に安置されているもので、全体を布袋様の形に彫った他に類例のない貴重な名品手水鉢である。

Chōzubachi with statue of Hotei. (Anahachiman Shrine, Tokyo)

■197.198 解説 この布袋の手水鉢は、元江戸城「吹上の御庭」に置かれていたもので、徳川家光が慶安元年(1648)に穴八幡を再興した際、社殿成就の記念として当社に寄進したものである。袋に代えた手水鉢を、布袋が右手で抱えた意匠はまことに秀逸である。像の全高は93cm、全体の幅は124cmとかなり大きなもので、手水鉢部分は高さ55.5cmある。その側面にある「慶安弐暦‥」の年号は、おそらく当社に寄進された時のもので、この手水鉢はさらに古い作と考えられる。

197-8 Hotei was a 10th-century Chinese Buddhist monk known for his large belly and the bag he carried in which he kept his possessions. He went from town to town telling fortunes. In Japan he came to be known as one of the Seven Gods of Fortune. The stone was originally on the grounds of the old Edo Castle, but Shogun Tokugawa Iemitsu moved it to Anahachiman Shrine when he had it rebuilt in 1648. The height of the statue is 93 cm, while that of the basin itself is 55.5 cm; the stone is 124 cm wide.

198. 同、布袋の手水鉢細部 布袋は大きな袋を持つのを常としているが、ここではその袋を手水鉢として表現しているのが、まさに意表をついた意匠といえるであろう。しかもこの鉢の側面には、八行ほどの銘文があって、江戸初期慶安2年(1649)の年号が確認できる。

Detail of the same *chōzubachi* showing the basin, which replaces Hotei's usual bag.

舟形 199. 山水園庭園舟形手水鉢(山口市)　庭内に作られた流れの中に、あたかもこれから船出するような形に据えられたもの。このような写実的な作例は大変珍しい。

Funa-gata　*Funa-gata* (boat-shaped) *chōzubachi* positioned as if it is about to set out to sea. (Sansuien, Yamaguchi)

Depth of the water hallow
水穴深さ
中心6.0

139.0
69.0
21.0
30.0
27.0

自然石手水鉢
SHIZENSEKI CHŌZUBACHI

無数の石の中から，形や味わいのよいものを見出して，そこに水穴を掘った手水鉢を，自然石手水鉢という。侘び好みの茶庭などでは特に尊重されるが，平凡なものや，奇抜なものは，かえって周囲と調和しない。

天然の石だから簡単に作れると思うと大きな間違いで，よく知られた名石であっても手水鉢に向くものは意外に少ないものである。

書院に配する大きめの手水鉢では，水穴の掘り方で特色を出しているものも多い。

A *shizenseki*, ("natural rock") *chōzubachi* is made by carving a hollow into a stone chosen for its shape and appearance, but leaving the stone as is otherwise. Stones with a subdued beauty, or *wabi*, are especially prized; those that are overly ordinary or striking, on the other hand, do not harmonize well with their surroundings. It is often the carving of the water hollow that determines whether a *shizenseki chōzubachi* is a "good" one. It should not be assumed that simply because a stone can be used in its natural state the making of *shizenseki chōzubachi* is easy. There are unexpectedly few famous *chōzubachi* of this class.

［富士形］ FUJI-GATA

本来は，富士山の形によく似た自然石に水穴を掘った手水鉢を「富士形」といったものである。しかし，富士は日本の山の象徴でもあるから，後には山形をした自然石手水鉢に対して，広く「富士形」の名称が付けられた。ここでもそれを広い意味での山形手水鉢の分類名称としてとらえておくことにした。

自然石はその形から分類することは大変難しいので，便宜的なものである。

Fuji-gata is a term that was originally used for *shizen-seki chōzubachi* resembling Mount Fuji—eventually, the name came also to designate all mountain-shaped *shizen-seki*. For convenience, this book uses the term in its wider sense.

200. 鹿苑寺露地富士形（京都市）　名席として知られる「夕佳亭」露地の蹲踞に据えられている手水鉢。古来「富士形」の代表作とされているが，裾広がりの姿は富士の名にふさわしいものといえよう。水穴を，えぐったような形に掘っているのが大きな特色である。

Low *fuji-gata*. (Tea garden, Sekkatei, Jishōji, Kyoto)

前石
Mae ishi

201. 青蓮院露地富士形（京都市）　茶席「好文亭」の露地にある蹲踞の手水鉢。やや右に傾斜しているが、背後の蓮華寺形石燈籠との調和がよい。

Low *fuji-gata*. (Tea garden, Kōbuntei, Syōren'in, Kyoto)

202. 旧妙解寺細川家墓所富士形（熊本市）　霊廟の参道に据えられているもので、このような場所に蹲踞形式で用いられた「富士形」は非常に珍しい。全体がなだらかな稜線を示しており、細川公遺愛の手水鉢と思われる。

Low *fuji-gata*. (Hosokawa family grave, Kumamoto)

203. 養翠園露地富士形(和歌山市)　茶席「実際庵」の露地に蹲踞として、また主要な景として据えられた「富士形」。左手が随分急であり、上に小さめの水穴を掘っている。

Low *fuji-gata* with a small water hollow. (Tea garden, Jissaian, Yōsuien, Wakayama)

204. 岡山後楽園富士形(岡山市)　「観騎亭」に付属する蹲踞の「富士形」で、特に穏やかな線を見せ、水穴は楕円形に掘っている。蹲踞としては、向鉢形式として、前石に小さめで角の強い石を使っているところに特色がある。

Low *fuji-gata* with ovoid water hollow. (Kankitei, Kōrakuen, Okayama)

205. 仙洞御所露地富士形（京都市）　茶席「又新亭」露地の蹲踞にある手水鉢。少々上は広いが裾広となっており，「富士形」の一種といえるであろう。水穴に小砂利を入れているので分からないが，水穴は縁に段をつけた形式である。

Low *fuji-gata*. (Tea garden, Yūshintei, Sentō imperial Palace, Kyoto)

206. 同，富士形手水鉢と蹲踞全景　向鉢形式に据えられた手水鉢は，幅約132cmとかなり大きなもので，前石にも平天の見事な青石が用いられている。左手奥には，鉢明りとして低い六角の生込燈籠を配している。

The same *chōzubachi*, seen in the *nakabachi* arrangement.

207. 玉泉園露地富士形（金沢市）　茶席「寒雲亭」の露地にある蹲踞の手水鉢。鞍馬石の上部にやや大きめの水穴を掘ったもので，小作りの蹲踞との調和がよい。ゆるやかな山形なので，「富士形」の一種ということができよう。

Low *fuji-gata*. (Tea garden, Kan'untei, Gyokusen'en, Kanazawa)

208. 西芳寺露地富士形(京都市)　名席「湘南亭」の露地に構成された小規模の蹲踞にある、小さな「富士形」。佗び好みのもので、いわゆる山形というべき手水鉢である。　Small low *fuji-gata*. (Tea garden, Shōnantei, Saihōji, Kyoto)

209. 後楽園庭園富士形(東京都)　茶屋としての「九八屋」の裏にある蹲踞の手水鉢。ごく特殊な山形を示し、左の平天部分に水穴を掘る。　Low *fuji-gata*. (Kōrakuen, Tokyo)

[一文字形] ICHIMONJI-GATA

左右に長い自然石の上部を水平に切って、そこに長い水穴を掘ったものを、"一の字"の形と見て「一文字形」と称している。これには随分大規模なものもあって、主に縁先手水鉢として実用的に据えられるものと考えてよい。多人数で手水を使うには適した形式であるといえよう。ただ、どの程度の長さの水穴までを「一文字形」というかは特に決まりがあるわけではない。

Ichimonji-gata are long *shizen-seki chōzubachi* shaped like the Chinese character for "one" (*ichi*, "1"; *ichimonji*, "the character '1'"). Many of these *chōzubachi* are quite long, making them convenient for simultaneous use by a number of people. Most *ichimonji-gata* are placed near the edge of a veranda.

210. 旧妙解寺一文字形(熊本市)　参道の途中左上部に置かれている手水鉢で、長さ329.5cmという特別大きな一文字形である。右側の下が浮いた形となっている石なので、見方によっては舟形にも見える。
Ichimonji-gata, 329.5 cm long. (Grounds of former Myōgeji, Kumamoto)

211. 東海庵一文字形(京都市)　書院の縁先手水鉢として、台石の上に置かれている。下が逆三角形になっているのが特色で、一文字形としては昔からかなり有名なものである。
Ichimonji-gata near the edge of a veranda. (Tōkaian, Kyoto)

212. 智積院一文字形(京都市)　本堂の高い縁下に据えられているもので、典型的な飾手水鉢としての用法である。しかし、一文字形としては、素直なよい形のものであるといえよう。
Decorative *ichimonji-gata* placed below the temple's elevated main hall. (Chishakuin, Kyoto)

213. 青蓮院一文字形（京都市）　書院縁先にあり，一文字形としては古来最もよく知られた名品。二つの自然石の台石上に据えた構成が美しい。長さも240cmとかなり大きく，水穴の掘りも特に優れている。寺伝では豊臣秀吉の寄進と伝えるが，たしかなことは不明。

Very old *ichimonji-gata*. 240 cm. long, near the edge of a veranda. (Syōren'in Kyoto)

214. 養源院一文字形（京都市）　裏の縁先のごく目立たぬ所に置かれているものだが，これも昔から有名な一文字形。随分高さのある自然石で，手前に変化に富んだ天然の石の皺のあるところが一つの見所となっている。ただ火にかかった跡があるのは残念である。

Old *ichimonji-gata*, hidden near a back veranda. (Yōgen'in, Kyoto)

215. 仙洞御所一文字形(京都市)　「醒花亭」の縁先にあり，広めの台石に乗せられている。小ぶりだが美しい作で，裏側に石の瘤があり，これを梟に見立てて"ふくろう"の銘があるのは興味深い。

Ichimonji-gata on a wide base. (Seikatei, Sentō Imperial Palace, Kyoto)

216. 北岡自然公園一文字形(熊本市)　今は公園の中に単独で置かれているが，かつてここは細川邸のあった所で，この一文字形もその書院にあったものと思われる。側面が舟形となった上品な手水鉢である。

Boat-shaped ichimonji-gata, formerly on the Hosokawa estate. (Kitaoka Nature Park, Kumamoto)

217. 清水園露地一文字形(新発田市)　茶席「同仁斎」の前に据えられているもの。露地に立手水鉢の形式で用いられているのが，一文字形としてはまことに珍しい。右上が突き出た形にも特徴がある。

Ichimonji-gata. (Tea garden, Dōjinsai tea ceremony house, Shimizuen, Shibata)

[誰袖形] TAGASODE-GATA

「誰袖形」という名称は、創作形手水鉢にもあるが、主として自然石手水鉢に対していわれることが多いものである。その名の由来は、石の側面に自然の大きなひだのようなものがあって、それを着物の袖の形と見た名称である。

古来最もよく知られているものは、ここにも紹介した清水寺成就院の誰袖形であるが、その他にも例は少なくない。

Tagasode-gata chōzubachi are so named because of the large pleatlike formation in the outside surface of the rock; this resembles the sleeve (*sode*) of a kimono. Some *tagasode-gata* belong to the *sōsaku-gata* class. There exist a large number of *tagasode-gata* in addition to the Jōjuin, Kiyomizu Temple, basin depicted here, the most well known of the type since early times.

218. 智積院誰袖形(京都市)　池泉庭園の池中に、乗り出すように建てられている書院縁先にあって、水中の二石の台石上に据えられている。左手の大きな石ひだに特色がある。

Tagasode-gata near the edge of a veranda and resting on two stones in a garden pond. (Chishakuin, Kyoto)

219. 成就院誰袖形(京都市)　庭園に面した書院縁先にある名物手水鉢。左右が大きく前に張り出し、しかも下が浮いているので、いかにも着物の袖のような造形を見せている。

Tagasode-gata near the edge of a veranda. (Jōjuin, Kyoto)

[貝形] KAI-GATA

自然のままに貝のような形をした石を用いた手水鉢が「貝形」である。非常に稀なもので，下に紹介した勧修寺のものが代表作としてよく知られている。

ただ，貝という語には，別に三角というイメージもあって，そこから広い意味で三角形の手水鉢に対して「貝形」と称することもある。ここでは，一応その双方の実例を示しておくことにした。

Kai-gata chōzubachi are naturally shaped like shells (*kai*). The basin depicted on this page is the most representative of this relatively rare type of *chōzubachi*.

220. 勧修寺貝形（京都市）　書院の縁先手水鉢として据えられた名品。全体が薄く，いかにも二枚貝のような形を示す手水鉢としては典型的な作で，古来名物手水鉢に数えられている。手前には石を割った跡がある。
Kai-gata near the edge of a veranda. (Kajuji, Kyoto)

水穴深さ Depth of the water hallow
中心20.0
178.0
120.0
約98.0

221. 宝積院貝形（大津市）　名園として知られる池庭に面する，書院の縁先に据えられている。上部が三角になった自然石に，同じ三角形の水穴を掘ったもので，この場合の貝形とは全体の形ではなく，三角を意味している。
Kai-gata between a veranda and a garden pond. (Hōshakuin, Ōtsu)

[鎌形] KAMA-GATA

全体が鎌のような形に曲がった自然石を用いた手水鉢で、それを鎌の形と見て「鎌形」の名称が出たものである。これもかなり珍しい手水鉢で、ここに紹介した二例が昔からかなりよく知られている。

主に、蹲踞手水鉢として用いられているのは、その曲がった形が縁先手水鉢には向かないからであると考えられる。

Kama-gata chōzubachi are naturally curved, resembling a sickle (*kama*); examples of this type are rather rare. *Kama-gata* are usually placed low rather than at the edge of a veranda, since the latter arrangement would be inconvenient. The two basins depicted here are the best-known examples from early times.

222. 桂離宮露地鎌形(京都市)　書院式茶席「月波楼」の露地にある蹲踞の手水鉢。鎌形手水鉢中の名品で、右手の曲がった部分を鎌の柄に見立てている。

Low *kama-gata*. (Tea garden, Gepparō tea ceremony house, Katsura Imperial Villa, Kyoto)

■222.解説　桂離宮の高台に立つ茶亭「月波楼」は、七帖半の"中の間"を主室とするが、その南に後年"口の間"が増設された。この手水鉢はそのすぐ南東部にある蹲踞の手水鉢で、全体がいかにも鎌のような形となり、水穴もちょうど鎌の刃のような意匠で掘っている。

豊島石製、高さ37cm、最大横幅約80cmのもので、前石に対して手水鉢をひねって据え、鍵形に曲がった内側を流しとしているのが大きな特色であり味わい深い。

222　The *chōzubachi*, located to the immediate southeast of the tea ceremony house, is placed at an angle to the approach stone *(mae ishi)*. The stone clearly resembles a sickle, and the water hollow its blade. The stone is 37 cm tall and 80 cm wide.

223. 勧修寺露地鎌形(京都市)　全体が鎌形になった自然石を使い、その曲がった所に円形の水穴を掘っている。あえて、左の前方に突き出た部分に向けて前石を用いているので、流しは少し右手に位置しているといえよう。最大幅115cmとかなり大きい。

Kama-gata, 115 cm. wide. (Tea garden, Kajuji, Kyoto)

［水掘形］ MIZUBORE-GATA

海や川で，波や流れの力によって浸食され，石に変化ある穴や模様が自然に刻まれたものを"水掘石"という。それを用いた手水鉢が「水掘形」である。
これにも，水穴まで天然に開けられた穴をそのまま利用するものと，側面だけに水掘れのおもしろい形を見せ，上部は平らに切って新たに水穴を掘るものなどがある。例は多いが，ややもするとグロテスクなものになりやすい。

Mizubore-gata are *chōzubachi* whose outer surface or water hollow (or both) was worn away naturally by the movement of rivers or the sea. This type is common, but can be ugly.

224. 尾崎邸庭園水掘形（鳥取県）　池庭の景として手前の護岸中に据えられた，珍しい水掘形手水鉢。水穴も天然のもの。

Mizubore-gata situated in a garden with a pond; the water hollow is natural. (Garden, Ozaki residence, Tottori Pref.)

225. 観音寺水掘形（徳島市）　書院の縁先手水鉢として用いられた水掘形手水鉢。海石特有の激しい波の浸食を受けた側面の石肌が，変化ある景を見せている。上を水平に切って掘った大きめの水穴が，全体をよく引き締めている。

Mizubore-gata near the edge of a veranda; the stone was taken from the seaside. (Kannonji, Tokushima)

226. 清澄園庭園水掘形（東京都）　すべてが天然の水掘石を用いた手水鉢としては代表的な作で，京都の保津川石を用いる。立手水鉢とされ，前石には切石を使用。

Mizubore-gata from the Hozu River, Kyoto. (Kiyosumien, Tokyo)

227. 如庵露地水掘形（犬山市）　名高い「如庵」の蹲踞に据えられている，天然のままの水掘形。加藤清正が朝鮮から持ち帰ったものといい，「釜山海」の銘がある。

Low *mizubore-gata*. (Tea garden, Joan, Inuyama)

［その他］OTHER

自然石の形は正に千差万別であり、到底それをすべて正しく分類することは不可能である。そこで、ここでは他の特色ある自然石手水鉢を「その他」として、まとめて紹介しておくことにした。中には、古来からよく知られた名物の手水鉢もあるが、名称のあるものについては、それぞれの写真説明の前にその名称を記しておく形式をとった。それは他に類例がないからである。

A number of *shizen-seki* that defy precise classification are depicted here, some well known since early times.

228. 後楽園庭園手水鉢（東京都） 園内の四阿「丸屋」に付属する設備として、立手水鉢の形式で置かれているもの。上を水平に切ってそこに楕円形の水穴を掘った作で、手前の石のくぼみと、流しの石敷きが見所。

Standing *chōzubachi*. (Maroya, Kōrakuen, Tokyo)

229. 高桐院露地手水鉢（京都市） 名席として知られる茶席「松向軒」の露地蹲踞中に向鉢形式で据えられている。自然石であるが、一見伽藍石のように見える石で、実際礎石として使われていたものと考えられる。

Low *chōzubachi* in the *mukōbachi* arrangement. (Tea garden, Shōkōken, Kōtōin, Kyoto)

230. 光悦寺露地手水鉢（京都市） 茶席「大虚庵」露地の蹲踞にある手水鉢。丸みのある自然石の上部に円形水穴を掘ったおだやかな形のもので寺伝では本阿弥光悦遺愛のものといわれている。

Low *chōzubachi*, perhaps left by the craftsman Hon'ami Kōetsu (1558—1637). (Tea garden, Daikyoan, Kōetsuji, Kyoto)

231. 桂離宮庭園手水鉢（京都市）　園内の中心的な建物「松琴亭」の北側正面にある蹲踞の手水鉢。大きく高い前石に特色があり、急な斜面に据えて庭園の景を兼ねている。　Low *chōzubachi*. (Shōkintei, Katsura Imperial Villa, Kyoto)

232. 桂離宮庭園露地手水鉢（京都市）　園内で最も大きな書院式茶席「笑意軒」の露地にある蹲踞の手水鉢。廂と外部との境にあって、小さめの台石に乗せているのが珍しい。

Low *chōzubachi*. (Shōiken, Katsura Imperial Villa, Kyoto)

233. 温山荘庭園手水鉢（和歌山県）　自然石手水鉢では、何といってもその素材となる石の価値が重視される。これは名石として名高い鞍馬石を用いた一例。

Chōzubachi. (Garden, Onzan Villa, Wakayama Pref.)

234. 絲原美術館手水鉢（島根県）　書院縁先にある手水鉢で，下が特に細くなった石を用いている。石の形に合わせて，大きく掘った水穴が特色といえよう。

Chōzubachi near the edge of a veranda. (Itohara Museum of Art, Shimane Pref.)

235. 曼殊院手水鉢（京都市）　高欄のある高い縁先に，飾手水鉢として置かれているもの。大きく張り出した手前下の石の景が見所となっている。

Decorative *chōzubachi* near edge of a veranda. (Manshuin, Kyoto)

236. 名古屋城露地手水鉢（名古屋市） 蹲踞の手水鉢で，数カ所に穴の開いた自然石の上に，円形の水穴を掘った作。左手後方にある石組中の井戸から，水を汲み上げるようにした構成に一つの創作がある。

Low *chōzubachi*. (Nagoya Castle, Nagoya)

237. 八雲本陣庭園手水鉢（島根県） 庭内の景として立手水鉢の形式で据えられているもの。一見すると見立物の鉄鉢形手水鉢に見える。丸い形でありながら，上に横長の水穴を掘っているのが珍しい。

Standing *chōzubachi*. (Yakumo Honjin Park, Shimane Pref.)

238. 高台寺露地手水鉢（京都市） 名席「遺芳庵」の露地にある珍しい構成の手水鉢。枯流れの中に据えられ，石橋の鍵形に欠けた部分を利用して，蹲踞として使うといった，特殊な創作手法が用いられている。

Low *chōzubachi*. (Tea garden, Ihōan, Kōdaiji, Kyoto)

仏手石形

239. 安養院仏手石手水鉢（神戸市）　自然石の表面にある特殊な皺を利用して、それに少々手を加え、仏の手のひらを表現した特殊な縁先手水鉢。

Busshuseki-gata Busshuseki-gata chōzubachi near the edge of a veranda; busshu means "Budhha's hand," which this rock resembles. (An'yōin, Kobe)

Depth of the water hallow
水穴深さ
中心12.5
111.0
31.0
95.0
落縁 Veranda

■239.解説　桃山時代の名園を所有する太山寺塔頭安養院の書院縁先に置かれている。仏手石という形式自体が特殊な存在だが、ここにはさらに興味深い特色がある。

円形の水穴を、手水鉢の左手に大きく寄せて掘っているのがそれで、これは中央に水こぼしの扇形を彫っているためである。そこに水をこぼすと、人差指と中指の間から水が手水鉢の裏側に排水される。花崗岩製、高さ95cm、最大幅130cmあり、かなり大きな手水鉢といえる。

239　The water hollow of this chōzubachi is placed at the base of the palm so that spilled water may go into the fan-shaped area in the center and then flow down between the index and middle fingers. Of granite, the stone is 95 cm tall and 130 cm wide.

240. 栗林園手水鉢（高松市）　書院「掬月亭」の縁先に構成された美しい飾手水鉢の景。変化ある手水鉢上部の形に合わせて水穴を掘る。

Chōzubachi near the edge of a veranda. (Kikugetsutei, Ritsurin'en, Takamatsu)

241. 栗林園手水鉢（高松市）　上と同じ書院「掬月亭」の裏側にある縁先手水鉢の景色。平面三角に近い手水鉢の形も面白いが、それを中心とした石組形式が変化に富んでおり、まことに優れた造形美を見せている。

Chōzubachi near the edge of a varanda. (Kikugetsutei, Ritsurin'en, Takamatsu)

242. 水前寺成趣園手水鉢（熊本市）　名建築として知られる園内の「古今伝授書院」の縁先に据えられている美しい構成の手水鉢。どっしりとした味わいの石を使い、上部を平らに切って、そこに一文字形に近い水穴を掘っている。

Chōzubachi near the edge of a veranda. (Kokin Denju Shoin study, Jōjuen, Suizenji, Kumamoto)

北石形 243. 天赦園庭園北石形手水鉢（宇和島市）　自然石手水鉢の中でも、珍品というにふさわしいもの。一石で上下二段に分かれその双方に水穴を掘る。

Hokuseki-gata　*Hokuseki-gata chōzubachi.* (Tenshaen, Uwajima)

■ 243.244 解説　天赦園庭園内にある、園名碑の近くに据えられた自然石手水鉢。上下の水穴には鯱が二匹と、芭蕉の葉と考えられるものが彫られており、こんな水穴意匠は他に例がない。しかも左手にある切石に「北石産此、移他有年、享保七歳、温故還焉」と由来が記されている。「北石」というのは北という文字に"分かれる"という意味があるところから、この石の形をいったものであろう。高さは地上から89cmとなっている。

243-4　This *chōzubachi* is unusual in that it has an upper and a lower section, each with a water hollow. In each of the hollows there is a carving of a *shachihoko* (an imaginary dolphin-like fish), waves, and what seem to be plantain leaves. The carving on the stone at the left includes the word *hokuseki*, which means literally "north rock." However, the character *hoku* can also mean "divided," which makes more sense as the name for this stone. The basin is 89 cm tall.

244. 同，北石形手水鉢の水穴　この手水鉢で特筆されるのは、上下の水穴の内部に、それぞれ線彫りの彫刻を入れていることである。これは、上段の卵形に掘られた水穴のもので、鯱と考えられる魚と、波が見えている。

A view of the upper water hollow of the same *chōzubachi*.

245. 偕楽園露地手水鉢（水戸市） 露地の蹲踞に向鉢形式に据えられた手水鉢で，平天の落ち着いた形の自然石の上部に，極く小さめの円形水穴を掘っている。軒先に近い部分に用いられており，役石も簡素な用法といえよう。

Low *chōzubachi* in the *mukōbachi* arrangement. (Tea garden, Kairakuen, Mito)

246. 偕楽園手水鉢（水戸市） 園内の中心となる重層の書院建築「好文亭」の手水鉢。軒内の沓脱石近くに配されたもので写真手前に縁が見えているが，縁先手水鉢とせず，小規模な蹲踞形式としている点に特色がある。

Small low *chōzubachi*. (Kōbuntei, Kairakuen, Mito)

247. 石像寺庭園手水鉢（兵庫県） 江戸時代の池泉庭園の水中に据えられている珍しい形式の自然石手水鉢で，上部を水平に切って舟の形に見せている。さらに興味深いのは水穴の掘り方であって，先端側は角を出した直線としているが，反対側は角の部分を木瓜形にとって変化をつけているのが注目される。

Chōzubachi in a garden pond. (Sekizōji, Hyōgo Pref.)

化石形

248. 兼六園化石手水鉢（金沢市） 茶席「夕顔亭」露地にある手水鉢。内部が天然の状態で空洞になっているため"竹化石"の別名もあるが，実は古代ヤシの化石をそのまま利用したもので，天下の珍品といえる。

Kaseki-gata

Fossilized *(Kaseki)* coconut used as a *chōzubachi*. (Tea garden, Yūgaotei; Kenrokuen, Kanazawa)

249. 修学院離宮手水鉢（京都市） 離宮内，中の御茶屋にある客殿の縁先手水鉢。荒い花崗岩のざっくりとした石で，水穴の掘りもよく，縁にある網干の欄干とも美しい調和を見せる。流しに大きめの呉呂太石を入れているのも見所であろう。

Chōzubachi near the edge of a veranda. (Tea ceremony house, Shūgakuin Detached Palace, Kyoto)

250. 国分寺手水鉢（徳島市）　桃山時代の豪華な名園に面する書院の自然石手水鉢で、この地から産する目のよく通った阿波青石を用いている。全体を石組風に表現し、手水鉢に特に大きな円形水穴を掘っているのが特色である。

Chōzubachi in a garden. (Kokubunji, Tokushima)

251. 徳島城庭園手水鉢（徳島市）　蜂須賀氏によって作庭された本庭には、池泉に面してかつて書院があったが、今は失われている。この珍しい自然石手水鉢は、その書院縁先に置かれていたもので、二種の石が混じりあった模様がまことに神秘的なものである。

Chōzubachi. (Tokushima Castle, Tokushima)

252. 徳島城庭園露地手水鉢（徳島市）　本庭上部の枯山水近くに、以前あった茶席の手水鉢。見事な平天の青石が用いられている。

Chōzubachi. (Tokushima Castle, Tokushima)

253. 南禅寺露地手水鉢（京都市） 下細りの自然石に大きめの水穴を掘った手水鉢。
長い敷石の先端へ据え，その間に前石を配しているのが一つの見所といえる。

Chōzubachi that tapers off at the base. (Tea garden, Nanzenji, Kyoto)

254. 法源寺庭園手水鉢（北海道松前） 池泉庭園（今涸池）の護岸石組と連なった
形で用いられた自然石手水鉢。前石も配され，蹲踞として組まれている。

Chōzubachi. (Hōgenji, Matsumae, Hokkaidō)

255. 大麻山神社手水鉢（島根県）　書院の縁先に飾りとして配されている手水鉢で，正方形の角を面取りした形の枠の中に，円形の水穴を掘っている。

Decorative *chōzubachi* near the edge of a veranda. (Taimasan Shrine, Shimane Pref.)

256. 光福寺手水鉢（京都市）　縁先手水鉢で，荒めの花崗岩の上部に，蓮華の花びら一枚を表現した"散蓮華"形の水穴を掘った珍しい作。水穴の向こうにある切り込みは，花びらの軸の部分を表したものである。なお，手水鉢の台石に五輪塔の水輪を用いているのも面白い。

Chōzubachi of rough granite, at the edge of a veranda. (Kōfukuji, Kyoto)

257. 乗光寺庭園手水鉢（島根県）　庭内の蹲踞に用いられた横長の自然石手水鉢。形は平凡であるが、水穴を小さく、しかも瓢箪形に掘っているのがまことに珍しい。

Low *chōzubachi* in a garden. (Jōkōji, Shimane Pref.)

258. 照福寺手水鉢（綾部市）　寺院境内に置かれた手水鉢で、川石に大きな扇形の水穴を掘った作。周囲には安永五年六月の寄進銘を彫っている。

Chōzubachi with fan-shaped water hollow. (Shōfukuji, Ayabe)

259. 居初邸庭園手水鉢（大津市）　庭園の景と，露地の手水鉢を兼ねた江戸初期の名高い作で，立手水鉢として構成されている。敷石との調和が特に見事である。

Early Edo period standing *chōzubachi*. (Garden, Izome residence, Ōtsu)

90.0
22.5
Depth of the water hallow
水穴深さ
中心 15.8
82.0
前石
Mae ishi

260. 同，手水鉢近景　上部も加工していない完全な自然石に，小さめの水穴を掘ったこの手水鉢には「立石形」の別名もある。立手水鉢は，古い露地にはかなり広く用いられていたものである。
Another view of the same *chōzubachi*.

261. 岡山後楽園手水鉢（岡山市）　庭内の「延養亭」縁先にある，大きな舟形自然石の手水鉢。向こうの軒柱が，この手水鉢を台としているのは，まことに珍しい手法といえる。

Boat-shaped *chōzubachi* near the edge of a veranda. (En'yōtei, Kōrakuen, Okayama)

262. 山内邸庭園手水鉢（青森県） この地方に、江戸時代末期以降流行した"武学流庭園"独特の飾蹲踞の手水鉢。流しを広く取る構成が特色である。

Late Edo period decorative low *chōzubachi*. (Garden, Yamauchi residence, Aomori Pref.)

263. 瑞楽園庭園手水鉢（弘前市） これも"武学流庭園"の景となる蹲踞形式のもので、富士形に近い自然石の上に水穴を掘った手水鉢を配する。実用ではなく飾りであるから飛石も渡るに困難な程大きなものを用いている。

Low *chōzubachi* resembling a *fuji-gata* (Zuirakuen, Hirosaki)

264. 鳴海邸庭園手水鉢(黒石市)　横長で大振りの自然石に，水掘風の水穴を掘った手水鉢。いかにも"武学流庭園"らしい作で，手水鉢の両脇に用いた低い二石に特徴がある。

Chōzubachi. (Garden, Narumi residence, Kuroishi)

265. 半床庵露地手水鉢(東京都)　武者小路千家の東京出張所にある，名席「半床庵」露地の手水鉢。小規模に味良くまとめた向鉢式の蹲踞で，手水鉢は山形に近いものに，小さめの水穴を掘っている。役石は，左に湯桶石，右に手燭石を用いており，流しには真黒石が敷かれる。

Low chōzubachi in the nakabachi arrangement. (Tea garden, Hanshōan [site of Mushakōjisenke's Tokyo office], Tokyo)

266. 慈光院書院手水鉢（大和郡山市）　書院の縁先に低めに配された自然石手水鉢。大きく出張った手前の景に特色がある。上は水平に切り、石の形に合わせた水穴を掘っている。石州好みのものといい「独座」の銘を持つ。
Chōzubachi at the edge of a veranda. (Jikōin, Yamato-kōriyama)

267. 慈光院茶席手水鉢（大和郡山市）　縁先の曲がった部分に低く配された特に小さな手水鉢で、逆三角形の形に特色がある。その平面の形から「女の字」の銘があるのも面白い。やはり石州好みの手水鉢として有名なもの。
Triangular *chōzubachi* at the corner of a veranda. (Tea ceremony house, Jikōin, Yamato-kōriyama)

268. 慈光院寒水石手水鉢（大和郡山市）　前庭に置かれている手水鉢で、寒水石の上部を平らに加工し、大きめの水穴を掘ったものである。徳川光圀の寄進になるものといわれる。
White marble *chōzubachi*. (Jikōin, Yamato-kōriyama)

社寺形手水鉢
SHAJI-GATA CHŌZUBACHI

手水鉢は，その原点をたどれば古くから神社などで行われていた禊に行き着く。清らかな水で心身を清めて，汚れのない身体で神仏に参拝するという風習は，広く日本人の間に定着している。それを簡素化したのが手水鉢であり，古くは鎌倉時代から作例があった。

そのような手水鉢本来の姿である神社や寺院のものを，総称して社寺形手水鉢と呼んでいる。その他，清めの水浴びに使った古い水船も貴重な歴史資料として保存されている。

Cleansing the heart and mind with pure water before entering a shrine or temple to worship became an widespread practice in Japan in early times. This was the original function of the *chōzubachi*—to contain the water for these ablutions. The earliest known examples of *shaji* ("shrine and temple") *chōzubachi* date from the Kamakura period. Other types of basins used to contain water for religious ablution also remain as important historical relics.

269. 当麻寺手水鉢（奈良県）　今日知られている社寺形手水鉢の中では最古の銘を持つ作で，鎌倉時代末期元徳3年（1331）正月に寄進されたもの。銘中に「石手水船」の名称がある。

The oldest *shaji-chōzubachi* known, presented in the first month, 1331. (Taimadera, Nara Pref.)

270. 籠神社手水鉢（宮津市）　丹後国一の宮の当社へ奉納された手水鉢で，下に蓮弁を彫っているのが珍しい。室町時代永享5年（1433）の在銘品である。

Chōzubachi inscribed with the equivalent of the year 1433. (Kono Shrine, Miyazu)

271. 後楽園庭園手水鉢（東京都） 庭園内の旧清水観音堂（焼失）の手水鉢として今も置かれているもので，本園創立当初の江戸初期寛永時代の作と考えられる。

Chōzubachi dating from about 1630, when the park was laid out. (Kōrakuen, Tokyo)

272. 福正寺手水鉢（千葉市） 社寺形手水鉢には，手水鉢名称を刻むものがかなり多いが，これは正面に大きく"盥"の一字を入れた例である。江戸中期元文元年（1736）の銘が裏側に入っている。

Chōzubachi dating from 1763; the character reads tarai, "tub." (Fukushōji, Chiba)

273. 桂離宮手水鉢（京都市） 庭園内「園林堂」前に置かれている手水鉢。小ぶりの作だが，外形，水穴，共に木瓜形の平面とした格式高いもの。

Small *chōzubachi*. (Enrindō, Katsura Imperial Villa, Kyoto)

Depth of the water hallow
水穴深さ中心 17.5
66.9
52.1
43.6
28.5
36.0
前石
Mae ishi

274. 日吉神社手水鉢（柳川市） 神門を入ってすぐ右手にある立派な手水鉢。正面に大きく木瓜形の枠を取り中央に縦に「奉寄進水鉢」の銘文を彫る。そのすぐ右には，元禄8年(1695)の銘もある。中央の銘の部分を上下に広げてやはり木瓜形に取っており，その中に大きく銘を配しているのは，大変に珍しい意匠である。

Chōzubachi presented in 1695. (Hiyoshi Shrine, Yanagawa)

275. 仁和寺手水鉢（京都市）　正面と裏面に見事な書体の偈を彫った社寺形手水鉢の好例。左側面には「大内山」右側面には「仁和寺」とある。年号はないが，江戸初期寛永時代のものに間違いない。

Early Edo period *chōzubachi*. (Ninnaji, Kyoto)

276. 飯ヶ岡八幡宮手水鉢（市原市）　千葉県の手水鉢の中でも特に名品といえるもので，四隅を木瓜形とし，正面にも木瓜の枠をとる。右手に「御奉前」と彫るが，前の文字には俗字を用いているのが注目される。裏には13人の寄進者名と，寛文2年（1662）の年号が刻まれている。

Chōzubachi presented in 1662. (Iigaoka Hachimangu, Ichihara)

277. 同，手水鉢細部彫刻　この手水鉢は全体に彫りが立派であるが，特に正面の木瓜形の枠内にある"龍丸"の彫刻は見事なもので，石工の腕の冴えが感じられる。

Close-up of the same *chōzubachi*, showing carving of a dragon.

278. 徳雲寺手水鉢（京都府）　今は本堂前にあるが，かつては当寺にある園部藩主小出吉親の廟前に置かれていたもの。下四隅に梟を彫ったまことに珍しい社寺形手水鉢である。

Chōzubachi with carvings of owls at the corners. (Tokuunji, Kyoto Pref.)

279. 同，手水鉢梟の彫刻　手水鉢と一石で彫り出された梟は，非常に特色ある姿でありユーモラスな感じさえある。しかし，この梟の彫刻は，手水鉢の歴史の上で大変重要なもので，前の図版27, 28で紹介した，元利休所持の四方仏手水鉢は，実は後に一時，小出吉親の所有となっていた。梟の手水鉢は吉親の好みだったのであろう。

Close-up of the same *chōzubachi*, showing detail of a carved owl.

280. 広島東照宮手水鉢（広島市） 徳川家康の三十三回忌の慶安元年（1648）に，広島藩主浅野公が寄進した見事な手水鉢で，角の部分に大きく面を取っている。表面には原爆の強い熱線を浴びた跡がはっきりと残る。

Chōzubachi presented in 1648 on the ceremony marking the 33rd anniversary of the death of Shogun Tokugawa Ieyasu. (Hiroshima)

281. 東光寺手水鉢（甲府市） 特殊な台石上に乗せられた手水鉢で，中央に「盥盤」の名称と左右に偈を入れる。正徳元年（1711）の寄進。

Chōzubachi dating from 1711, set on a special stand. (Tōkōji, Kōfu)

282. 高伝寺手水鉢（佐賀市） 境内の藩主鍋島勝茂の墓所に寄進された名品。竿には「手水石」の名称や、万治元年(1658)の銘がある。社寺形手水鉢としては最も手の込んだ作。

Chōzubachi dating from 1658, on the gravesite of Nabeshima Katsushige (1580—1657), lord of Hizen (now Saga Prefecture). (Kōdenji, Saga)

283. 同，手水鉢細部 上部の鉢の部分は縁も水穴も全体を木瓜形に取り、その下には一石で縦線のある蓮弁を彫り出している。仕上技術と花崗岩の石肌の美しさは格別で、細部にまで手を抜かない石工の名人芸が感じられる。

Detail of the same *chōzubachi*, showing carved lotus petals.

284. 晧台寺手水鉢（長崎市） 全体を楕円形の作りとし、膨らみのある胴の部分に三段の蓮弁を彫ったまことに珍しい手水鉢。水穴の掘りも優れている。残念なことに無銘であるが、江戸初期の作と見てよいと思う。

Early Edo period *chōzubachi*, ovoid in shape and with carved lotus petals. (Kodaiji, Nagasaki)

285. 桜井寺手水鉢（五条市）　すべてを楕円形とした手水鉢で，鉢に蓮弁を彫る。竿には「手水石盤」の名称と貞享3年(1686)の年号がある。

Chōzubachi dating from 1686, ovoid in shape and with carved lotus petals on the basin. (Sakurai-dera, Gojō)

286. 松前神社手水鉢（北海道松前）　花崗岩を刳りぬいて洲浜紋をかたどった特殊な手水鉢。無銘だが，江戸時代末期頃の作と思われる。

Granite *chōzubachi*, possibly from the late Edo period. (Matsumae Shrine, Matsumae, Hokkaidō)

287. 金戒光明寺手水鉢（京都市） 境内の裏手に置かれている珍しい舟形手水鉢で，写実的な意匠に特色がある。正面に銘文があり，「御手水鉢」の名称と，江戸中期享保2年(1717)の年号が刻まれている。飾りのように下広の台石上に据えられている点も例が少ない。
Decorative *funa-gata* (boat-shaped) *chōzubachi* dating from 1717, on a tall stand. (Konkaikōmyōji, Kyoto)

288. 満願寺手水鉢（川西市） これも舟形手水鉢であるが，自然石を加工して舟形の社寺形手水鉢としている。正面の左寄りに木瓜形の枠を入れ，大坂商人三人の寄進者名と，元文4年(1739)の年号を刻む。
Funa-gata chōzubachi presented in 1739 by three merchants from Osaka. (Manganji, Kawanishi)

289. 天地金神社手水鉢（山形県） 上部に太い縁を付けた，特殊な形態の手水鉢。側面の全体には膨らみを見せ，下には繰形を入れて左右を脚としている。参道と反対の面に銘があって江戸中期天明2年(1782)の寄進であることが分かる。
Chōzubachi dating from 1782, with a wide lip. (Amanojigane Shrine, Yamagata Pref.)

290. 興源寺手水鉢（徳島市） 多くの社寺形手水鉢の中でも、極めつきの名品というべきもので藩主蜂須賀家政の墓前に置かれている。側面の蓮華彫刻はまことに洗練された意匠である。寛永16年(1639)に、家老の池田玄寅が寄進したもの。
Chōzubachi dating from 1639, with carvings of lotus flowers. (Kōgenji, Tokushima)

291. 愛知護国神社手水鉢（名古屋市） この特殊な形でしかも繊細な彫刻のある手水鉢は、かつて名古屋城二の丸庭園内にあった聖堂（孔子像等を安置）のものであった。無銘だが、江戸初期の名作である。
Early Edo period chōzubachi with carvings of the mythical kirin on the left side and the Chinese phoenix on the front. (Aichi Gokoku Shrine, Nagoya)

292. 同，手水鉢細部彫刻 これは左側面にある麒麟の彫刻で、その細かい技術には驚嘆すべきものがある。正面の鳳凰と共に中国の神鳥、神獣を表したものであり、聖堂にちなむ日本人石工の苦心の作であろう。
Close-up of the kirin.

293. 長谷寺石風呂（桜井市）　これは手水鉢として作られたものではなく，古く寺院等で用いられた蒸風呂のために作られた水をたたえる大きな水盤である。一般にこれを石風呂といい，また浴用水盤ともいわれる。しかし，水を入れる器という点では手水鉢と同様であり，その参考史料として扱われるのである。この長谷寺のものは，縁に南北朝時代正平13年（1358）の銘があり，現在手水鉢に流用されている。

Stone bath (ishiburo) dating from 1358, now used as a chōzubachi. (Hase-dera, Sakurai)

294. 洞泉寺石風呂（大和郡山市）　鎌倉末期頃の珍しい形の石風呂で，今は境内にあるが，かっては浴室内にあり，下の荒仕上の部分は床下に入っていた。左手の高くなっている所には，地蔵菩薩が安置してあったという。また，内部の四面に金剛界四仏の梵字が彫ってあるのも特色で，これは水を仏の下さるものとして尊重している為である。蒸風呂だから，もちろん内部に入るようなことはしなかった。

Late Kamakura period stone bath. (Tōsenji, Yamato-kōriyama)

手水鉢解説

手水鉢小史

挿図1　勝華寺石風呂(鎌倉時代・大津市)

　手水鉢はいまや露地（茶庭）や庭園に不可欠の存在となっているが，その最初は宗教的な意味を強く持っていたものであって，神や仏に詣でるとき，心身の不浄を除くことに目的があった。

　まだ，手水鉢というものが成立しない昔から，日本人は海や川に入って，いわゆる禊ということを行い，心身を清浄にしてから神仏に参拝したのであった。

　そのような日本人の思想は，やがて神前や仏前に至る直前にも，再度心身を清めるために，半永久的な石造手水鉢というものを生みだすことになる。（以下，ただ手水鉢と記すものは，いずれも石造手水鉢を意味するものとする。）

　手水鉢が何時頃から作られるようになったかは，明確な史料なく不明であるが，恐らくは鎌倉時代中期には成立していたのではないかと思われる。

　この鎌倉時代も後期になると，石材の加工技術が飛躍的に進歩したので，硬い花崗岩等にも細工が可能となり，手水鉢の深い水穴も，掘ることができるようになったことにも注目しなければならない。

　また，手水鉢と同じか，あるいはそれより早く作られるようになったものに，いわゆる石風呂というものがある。これは水船とも，浴用水盤ともいわれるもので，僧侶等が利用した蒸風呂の水船か湯船である。

　古い時代，水はまことに尊いものだったから，風呂というものはすべて蒸風呂であって，このような石風呂は水浴び，湯浴びのための水や湯を入れる設備であった。決して石風呂の中に入るようなことはしなかったのである。（人が直接湯船の中につかるようになったのは，江戸時代からのことである。）

　この石風呂の古い例としては，正嘉2年（1258）在銘の海住山寺石風呂（京都府）や，弘長3年（1263）在銘の勝華寺石風呂（大津市，挿図1）があり，正平13年（1358）の長谷寺石風呂（桜井市）［図版293］や，洞泉寺石風呂（大和郡山市）［図版294］も名高い。このような石風呂はもちろん手水鉢ではないが，その精神や造形はまったく手水鉢に近いものであって，あるいは手水鉢の発祥と関連があるかも知れない。

　手水鉢として現在知られている最古の在銘品は，元徳3年（1331）の当麻寺手水鉢（奈良県）［図版269］であり，その正面の銘文中には「石手水船」という名称が彫られている。この他，手水鉢としての古い遺品には，

　　若宮八幡宮（京都市）　　至徳3年（1386）…（挿図2）
　　籠神社（宮津市）　　　　永享5年（1433）…［図版270］
　　御香宮神社（京都市）　　文明9年　（1477）
　　大善寺（滋賀県）　　　　長享3年　（1489）
　　正円寺（近江八幡市）　　永正12年（1515）
　　龍安寺（京都市）　　　　永正13年（1516）

等がある。

　このような形式の手水鉢を社寺形といい，その後も広く社寺や墓前等に用いられたのであった。その最盛期は江戸時代初期で，この頃には実に多くの変化に富んだ手水鉢が創作されている。

　では，鎌倉時代頃に，住宅建築に対して手水鉢が置かれていたかというと，後世のような石造のものはまだ無かったと考えられる。

　しかし，手洗用の桶のようなものはすでに使われていたらしい。縁先に用いるものでは，高い木を台として上を十文字に組み，その上に手水桶を乗せたような形式のものが多かったようであって，その姿が絵巻物等に描かれている。（挿図3）

　手水鉢は，中世までは神社や寺院に置く社寺形に限られていたと考えられるが，桃山時代に入るとその姿を大きく変え

挿図2　若宮八幡宮手水鉢（南北朝時代・京都市）

挿図3　法然上人絵伝（鎌倉時代・増上寺蔵）に描かれた桶形の縁先手水鉢

ることになる。

　桃山時代に千利休等によって茶の湯が完成され，露地（茶庭）というものが作られるようになると，手水鉢は露地に不可欠の設備として取り入れられたのであった。

　茶の湯は元々禅の精神を根底としており，茶の世界に入るためには，それだけの心構えが要求された。

　茶席に至る前には必ず露地を通り，そこに置かれた手水鉢によって心身を清めることが，露地入りにおいて最も大切な作法とされたのである。

　利休の言を記したという『南方録』には「露地清規」として，

　　手水の事専ら心頭を條ぐを以て此道の肝要とす。

とあり，さらに，

　　露地にて亭主の初めの所作に水を運び，客も初めの所作に手水をつかう。これ露地，草庵の大本也。此の露地に問い問わるる人，たがいに世塵のけがれをすすぐ為の手水ばち也。…下略…

とあるのは，よく手水鉢の精神を述べたものといえるであろう。

　初期の露地は侘草庵が主体であったから，その手水鉢は社寺形のような形式のものでは不調和なのは当然であった。

　そこで茶人達は，露地に向く様々な手水鉢を用いるようになったが，初期の頃はまだ手水鉢の形も定まっていなかったので，かなり色々なものを用いていた。

　他の石造品の部分に穴を掘ったもの，天然の石に穴を掘ったもの，木を割り抜いたもの，手水桶，等，その種類は多かったが，大部分は低く据えられ，後の蹲踞のように，つくばって用いたものである。

　このうち，石造品を利用したものは見立物手水鉢として，天然の石を用いたものは自然石手水鉢として，手水鉢の一つ

の伝統となった。

　特に尊重されたのは，鎌倉時代頃の優れた石造美術品の部分を用いた見立物である。

　この頃の茶人は，まことに鋭い審美眼を持っていたので，特に古い仏塔の美しい細部を見逃さず，たとえ欠損品であったとしても，それを利用して見事な手水鉢を創り出したのである。

　利休が京都清水寺から入手して，その茶席「不審庵」に据えた四方仏手水鉢の一種「梟の手水鉢」などは，特に名品として名高く，後の千宗旦の時に，野沼七郎右衛門（金森宗和の家臣）に売られ，さらに園部藩主小出吉親の手に渡り，最後に加賀藩主前田利常の所有となったのであった。この手水鉢は今も保存されており，尾山神社（金沢市）にある四方仏手水鉢［図版27・28］こそ，その貴重な遺品であることが，近年著者の調査によって明らかになった。（『庭研』259号，著者論文）

　この事実からしても，いかに見立物手水鉢が尊重されていたかが分かるのである。

　手水鉢の用法にも，まことに細かい神経が使われているが，冬でも手水鉢に水を入れていたのは，厳しい禅の修行や精神と通ずるものであろう。

　また，利休は特に対称の妙ということにも，深い注意をはらっていた。彼は，大仏の露地に小鉢を据えていたといわれるが（『細川三斎御伝受書』），大露地には小鉢，小露地には大鉢を用いることを主張しているのは，いかにも利休らしい慧眼といえると思う。

　この時代には，大名達の間に茶の湯が大流行したのであったが，大名やあるいは主君が手水鉢を使うときは，供の者が脇から柄杓で水をかける役をつとめるのが普通であった。そのために，前石の脇には，それよりも少し低い役石を据えた

挿図4　孤篷庵露結手水鉢（江戸初期・京都市）の構成美

挿図5　『茶之湯三伝集』に見る江戸中期頃の立手水鉢図

挿図6　『築山庭造伝前編』にある蹲踞の図

ものであって，この石は後に「相手の石」と名付けられている。

　天正19年（1591）に利休が没し，その弟子達の時代になると，実力者古田織部等によって，露地の手水鉢は新たな発展を見せることになる。

　まず，この頃において特筆すべきことは，露地において立手水鉢が用いられるようになったことであろう。

　その考案者が誰であるかは断定できないが，その可能性が最も高いのは古田織部である。織部はすべてに派手好みであったから，手水鉢にも特に大きな石を用いたのであるが，このことについては『長闇堂記』に，

　　…上略…織部殿の時，大石の五十人百人して持石鉢となれり…下略…

と記されている。

　また彼は，江戸城内山里の露地を作った時に，手水鉢を高く据えたといわれるが，立手水鉢を好んだことは色々な文献によっても明らかである。

　その中でも興味深いのは『道閑流茶書』で，

　　…上略…織部殿の橋杭の手水鉢始めて御据へなされ候とき右の通り成され候由…下略…

とあり，橋杭形がこの時代から用いられていることが分かる。橋杭形手水鉢である以上，それは当然立手水鉢として据えられたものと考えてよい。

　そしてこの時代以後，立手水鉢は，利休時代からの低いつくばって使う手水鉢と共に，露地において多く用いられるようになったのであった。

　織部の次の世代である小堀遠州の時代は，手水鉢に大きな変化が起こった時代といってよい。

　なぜなら，それまで露地だけの設備であった手水鉢が，伝統的な日本庭園の中にも景として配置されるようになったからである。

　その理由として，当時の権力者に共通していた茶趣味によって，草庵や書院の茶席が庭園内に多く建てられるようになると，日本庭園自体の様式の中に，露地の要素が混入して行ったことに注意する必要があろう。

　手水鉢と共に，石燈籠，敷石，飛石等も，露地から伝統的日本庭園の中に導入されて行ったのであった。

　現存する庭園の中で，その最も早い例に上げられるのは，桂離宮庭園（江戸初期・京都市）であり，その庭内の各所に手水鉢が配されている。この庭は小堀遠州の作とは考えられないが，当時流行した"遠州好み"が大きく影響していることは間違いない。

　そして，もう一つこの時代の最大の特色は，それまでにあった見立物手水鉢，自然石手水鉢と共に，この頃から新しい意匠の様々な創作形手水鉢が作られるようになったことである。小堀遠州もそのような手水鉢作家の一人であって，縁先手水鉢として配された孤篷庵露結形手水鉢（京都市，挿図4）［図版115］，低い桂離宮庭園二重枡形手水鉢（京都市）［図版152.153］のような，遠州作と信じられる創作形の名作が残されている。

　また，遠州も立手水鉢を好んだが，当代の遠州好みの代表作としては，居初邸立手水鉢（大津市）［図版259.260］が名高い。今でこそ例は少なくなったが，立手水鉢は江戸時代にはかなり例の多いものであった。（挿図5）

　さらに江戸中期頃になると，低い手水鉢の役石も固定化して，前石，湯桶石，手燭石，流し（海）の構成を定めた"蹲踞"が，この頃までに成立してくる。（挿図6）

手水鉢の名称

挿図7　光明寺内藤家墓所(鎌倉市)にある寛永11年在銘の手水鉢

　本書はその題名を"手水鉢"としている。それは名称として歴史も古く，その用例が最も多いことから，この"手水鉢"という名称が一番普遍的であると著者が信じているからである。

　しかし，歴史的にこれを見ると，手水鉢は他の名称で呼ばれていることも非常に多く，特に社寺形手水鉢においては，250種類以上もの名称が直接彫られていることが，私達の実地調査において判明している。しかし，それについてはふれる紙面がないので，ここでは，主として露地や庭園関係の文献から，その名称のいくつかを紹介して簡単な解説を加えておくことにしたい。

手水鉢

　桃山時代から広く用いられてきた名称で，文献の半数近くがこれを使用している。『宗湛日記』天正14年（1586）12月25日の条に，

　　手水鉢，石内丸クキリテ，ヒシャクハ，ソノ上ニヲキテ也。

とあるのは古い例。社寺形手水鉢では，寛永11年（1634）在銘の光明寺手水鉢(鎌倉市，挿図7)の「手水鉢」銘が古い。

石鉢

　手水鉢に次いで文献において用例の多い名称。その素材が石であることを明確に示したものといえよう。『石州三百ケ条』に，

　　大の檜木ひさくハ，ひらきて大成石鉢に置……

とあるのはその一例だが，手水鉢という名称と共に用いている文献もある。社寺形手水鉢では，寛永10年（1633）在銘の清水寺手水鉢(京都市)が「石鉢」と彫られた古い例。

水鉢

　これは，手水鉢を省略して言ったと考えられる名称である。『松屋久重会記』慶長13年（1608）2月25日の条に，

　　路地ヒロシ，皆々トヒ石也，水鉢ハ石スエノ大石也。

とあるのが古い例と思われる。庭園関係の秘伝書にはほとんど記載を見ないが，今日では多く庭園関係者の間でも使われるようになった。

　社寺形手水鉢では，慶安3年（1650）在銘の浅草寺手水鉢(東京都)が「水鉢」と彫られた古い実例である。

舟・石舟

　この二つは共通した名称で，本来は社寺形手水鉢のような横長の手水鉢を言ったものである。

『宗湛日記』天正15年（1587）3月20日の条に，

　　手水鉢，松ノ木ノ舟也。高麗物ノ様也。……

と，手水鉢の名称と共に記載されていることからも，手水鉢の種類を言ったものであることが分かる。

　石舟は，『長闇堂記』に，

　　手水それにすわり，ぬけ石の石舟すへ，……

とあるのが一例である。社寺形では，慶長五年（1600）在銘の豊国神社手水鉢(京都市)に『石船』銘の例がある。

手水石

　文献には記載少なく，『宗湛日記』天正15年（1587）正月29日の条に，

　　手水石，丸ク少也。

とあるくらいであるが，社寺形手水鉢にはかなり例が見られる名称である。

　以上の他にも，手水鉢石，手水石舟，手水石鉢，手洗鉢，手洗水鉢，はんど，等といった名称も散見される。

　誤った用法として，今日手水鉢を蹲踞という人がまことに多いが，蹲踞は後述するように手水鉢に役石を加えた全体の形式名称であって，手水鉢のことではない。

手水鉢の種類

挿図8　西明寺宝塔（鎌倉時代・滋賀県）

挿図9　泉橋寺五輪塔（鎌倉時代・京都府）

　本書は図版において，見立物手水鉢，創作形手水鉢，自然石手水鉢，社寺形手水鉢，の順に写真を載せ，その代表的作例を紹介してきた。

　そこでここでは，図版の順序をふまえながら，もう少々詳しく手水鉢の種類について解説を加えておくことにする。

見立物手水鉢

1. 多用される石塔類4種

　見立物は，当初から手水鉢として作られたもの以外のあらゆる石造品を利用して，それに水穴を掘り，手水鉢に流用したものである。

　それを大きく分けると，石造品の一部分を用いたものと，全体を使ったものとがある。実例の上からは，圧倒的に前者が多いが，後者には，石臼，線香立て，護摩鉢等を，そのまま手水鉢として使用した例がある。

　石造品の中でも，古来から見立物として最も好まれてきたのは，仏教遺品としての石塔類の部分であった。

　すでに小史において述べたように，手水鉢は寺社以外では，茶の湯が成立した桃山時代に，その露地に最初に取り入れられたのであるが，茶の湯は仏教，特に禅の精神を根底としていたから，廃物になった仏教の石塔を生かして使用することが非常に好まれた。

　その石塔類の中でも，特別愛好されたのが鎌倉時代頃の名品の細部であり，特に，宝塔（挿図8），五輪塔（挿図9），宝篋印塔（挿図10），層塔（挿図11），という4種の石塔の利用は群を抜いている。これらの石塔は，いずれも，塔身，笠（屋根），基礎，の部分が多く手水鉢に使われている。

　その中でも塔身は，仏の座所としての塔の本体であるから，古来最も尊重されており，それを用いた手水鉢も塔身形とはいわず，特別に次のような名称が付けられている。

宝塔の塔身…………袈裟形
五輪塔の塔身………鉄鉢形
宝篋印塔の塔身……四方仏形
層塔の塔身…………四方仏形

これらについては，次項で要約して解説したい。

2. 実例の多い見立物

袈裟形……宝塔の塔身を用いたもの。この塔身は円形で上部が細くなっており，これを首といっている。首の下には建築の長押形，さらに側面には扉形を彫ったものが多く，その模様が僧侶の袈裟に似ているところから，袈裟形の名がある。ただし，この模様のない無地の塔身もあるが，それを用いた手水鉢も同じく袈裟形という。創作形にも同じ名称がある。

鉄鉢形……五輪塔の塔身を用いたもの。この塔は五つの部分からなっており，下から，地・水・火・風・空，を表現する。これに梵字をあてると，ア・バ・ラ・カ・キャ，となる。塔身は下から二番目で，水を象徴した球形となるので，これを水輪といい，梵字はバ字を入れる。水輪だから手水鉢には最もふさわしく，その形が禅僧等が托鉢に使う鉄鉢に似ているところから，鉄鉢形の名がでた。創作形にも同じ名称があるので注意したい。

四方仏形……宝篋印塔や層塔の塔身を用いたもので，通常はただ四方仏といっている。この二つの塔は，塔身の形がほとんど同一で見分けのつかぬものも多い。ただ，層塔の塔身の方がやや背の高い傾向がある。その名は，四角い四面に仏像を彫るところからでているが，これに梵字をあてた"梵字四方仏"もある。直接仏を彫るだけに，古来からまことに尊重されており，利休時代の露地においても多く用いられていたことが，文献によって明らかである。

挿図10　温泉寺宝篋印塔（鎌倉時代・兵庫県）

挿図11　満願寺九重層塔（鎌倉時代・川西市）

挿図12　熊野神社鳥居礎石手水鉢（京都市）

笠　形……石塔類の笠（屋根）を用いたもので，先の4種の石塔の他に，石燈籠，笠塔婆，石幢，等の笠も使われる。笠は，当然上が小さくなるために，これを裏返しにして水穴を掘るのが普通である。その形は塔によってそれぞれ特色を持っているが，美しい軒反りが見所となっているものが多い。ただ，宝篋印塔だけは軒が直線となる特殊な形で，その姿には独特の風格がある。

基礎形……石塔類の基礎に水穴を掘ったもの。中でも上部に美しい蓮弁反花のあるものが好まれており，特に宝篋印塔や石燈籠の基礎は，優れた手水鉢となっているものが多い。基礎は側面に格狭間の入るのが一つの特色であり，その形によって時代を鑑定することができる。

礎石形……古建築の柱下に用いる礎石を手水鉢に利用したもので，平安時代以前の古い礎石が愛好されている。特に奈良時代の，奈良石を加工したいわゆる天平礎石は尊重され，上にほぞ穴や突起のない平らな円形礎石に水穴を掘ったものは"伽藍石手水鉢"と称して最も好まれている。この他，禅宗様建築の柱下に入れる礎盤も使われるが，特殊なものとしては鳥居の礎石を利用した実例もある。（挿図12）

橋杭形……円柱形の石橋の橋脚を用いたもので，立手水鉢として古くから愛好された見立物である。その側面に貫穴のあるものが，この形独特の味わいとして尊重される。特に京都の五条大橋や三条大橋の橋脚は価値の高いものとしてよく知られている。

蓮台形……石仏や供養塔などの台座となっている美しい蓮華座を用いたもの。全体は鉢形となり，その下から側面にかけて三段程の上向きの蓮弁請花を彫るものが多い。江戸時代初期頃まで立派な作が見られるので，優秀な手水鉢として加工することが可能である。

臼　形……石臼には，"搗き臼"と"挽き臼"の区別があるが，手水鉢に利用されるものでは，圧倒的に前者が多い。臼は当然中が鉢形に加工されているので，そのまま水穴を掘らずに手水鉢として使うことができる。今日残されているものでは，鎌倉時代の臼を用いた実例がある。[図版100．101．102]

3．数の少ない見立物

反花座形……五輪塔や宝篋印塔の丁寧な作では，その下に，反花のある一種の台座を作る場合がある。これを用いたのが反花座形で，必然的に大形の手水鉢となる。[図版95]

中台形……石燈籠，石幢，無縫塔，等，竿のある塔では，竿の上に中台を置くのが普通である。これを用いたのが中台形であって，特に塔身を受ける美しい反花のある無縫塔のものは見事である。[図版97]

橋桁形……古く作られた石橋の橋桁を用いたもので，これも橋杭形と同じく，名高い橋のものが特に尊重される。石を切り合わせ，組み込んだ跡のあるものが景色として面白い。古い橋は度々架け替えられたので，その廃材を利用したのである。[図版103]

竿　形……竿のある石造品の竿を利用したもので，当然立手水鉢か縁先手水鉢となる。石燈籠や石幢の竿を用いた例があるが，甲州地方独特の蓮弁のある石幢の竿を使ったものは美しい。[図版105]

鳥居形……鳥居の柱を利用したもの。ただの円柱形のものでは，橋杭形と区別のつかぬものもある。ただ上に貫穴がある場合は，その穴の位置や，掘り方で区別が可能である。[図版113]

石棺形……古墳の，一石を割り抜いた石棺を用いたもので，そのまま手水鉢として利用するものは，社寺形に近

挿図13　与楽寺線香立手水鉢（東京都）

いものとなる。その蓋等を加工したもので、名物の手水鉢となっているものもある。[図版104]

護摩鉢形……密教で護摩木を焚くのに使用する鉢を手水鉢に流用したもの。石は火に弱いので、未使用のものでないとよい手水鉢にならない。

線香立形……寺院で堂前等外部で使用する石の線香立を用いたもの。穴の深いものは、そのままで手水鉢として使うことが可能である。（挿図13）

4．特殊な見立物

板碑形……関東方面に多く見られる青石の板碑は薄くて手水鉢にはならないが、その他の自然石板碑を利用したものは僅かに例がある。これには梵字のあるのが最大の特色である。[図版98]

露盤宝珠形……露盤宝珠は主に宝形造りや八角堂の最上部に置かれるが、これを石造りの一石彫りとしたものが時々見られる。その珍しい露盤宝珠をさらに裏返して手水鉢に利用したものは、現在ただ一例しか知られていない。[図版99]

キリシタン墓碑形……幕府の厳しい隠れキリシタン取り締まりを逃れて、手水鉢として利用されてきたキリシタン墓碑は、まことに珍しいものである。長崎地方にはまだ例があるというが、著者の知っているものは一例のみである。[図版96]

軸受形……寺院の伽藍の中に、転輪蔵というものがある。これは、経文を納める経蔵で、中心に太い軸があり、それによって全体が回転する構造になっている。その軸を差し込むために、石造反花付きの軸受けがよく用いられるが、それを手水鉢に利用したものがただ一例だけ知られている。[図版106.107]

馬盥形……馬盥というのは、馬に水を呑ませたり、馬の足を冷やしたりするための大きな盥であって、これには木造や石造のものがあった。昔はかなり広く使われたものであるが、そのほとんどは失われている。現在石造の馬盥で手水鉢に応用されているものは、一例だけであると思われる。[図版108]

車輪形……珍品といえば、この車輪形が最たるものであろう。築城の際、石を運んだという大きな石の車輪を利用したもので、残念なことに実物は戦災で失われてしまったが、その忠実な模刻品が今も残されている。[図版109.110]

創作形手水鉢

創作形は、棗形のように多数作られている手水鉢もあるが、そのほとんどは新しい感覚で製作されたものと考えてよい。したがって、その種類も様々であり、それを単純に分類することは不可能に近いといえよう。また、創作形だけの特色として、古来から知られてきた名物の手水鉢を模刻して使うことが、江戸時代頃から行われてきた。この場合は、その元となった真作を本歌と称し、特に尊重するのである。ここでは、多くの創作形手水鉢を紹介することはできないので、特に代表的なものだけを簡単に解説しておくことにする。なお、解説に当っては、その形から次の各項のように分けたが、これはあくまでも本書だけの便宜的なものである。

1．平らな円形のもの

銭　形……平面を古銭の形とした手水鉢の総称。円の中に正方形の水穴を掘るのが特色で、それぞれに薄い縁を彫り出す。金森宗和の好みといわれている。

布泉形……銭形手水鉢の一種で、孤篷庵（京都市）に本歌がある。四角い水穴の右に"布"、左に"泉"の文字を陽刻する。[図版126.127]

挿図14　東漸寺円柱形手水鉢（山梨県）の構成。著者作

挿図15　南宗寺袈裟形手水鉢（堺市）の古図

龍安寺形……これも銭形手水鉢の一種。龍安寺（京都市）に本歌があるのでこの名がある。水穴を口の文字に見立てて、"吾唯足知"の四文字を表現した意匠が名高い。[図版128]

十二支形……銭形とは異なり、水穴を円形とした珍しい作で、周囲を12区分し、そこに十二支の象形文字を陽刻する。名古屋城（名古屋市）の所有。[図版133.134]

白牙形……正しくは"白牙絶弦の手水鉢"といい、中国の古い伝説をテーマとしたもの。かなり厚みのある円形手水鉢で、水穴の形に特色がある。兼六園（金沢市）にある。[図版135.136]

天楽形……円盤形とでも言いたいような薄い円形手水鉢で、狭い側面の周囲に瓢箪唐草模様を彫る。三渓園（横浜市）にある。[図版137.138]

蓮華形……これは、どちらかというと鉢形といえるものだが、一応ここに入れておきたい。見立物の蓮台形に似るが、当初から手水鉢として作られたものである。[図版173]

2．円柱形と、それに類するもの

円柱形……円柱形をなす創作手水鉢の総称で、その実例はまことに多い。当然この種のものは、縁先手水鉢か立手水鉢として用いられる。（挿図14）

梅ヶ枝形……円柱形手水鉢の側面の一部を、枝のように突き出させ、そこに小さな水穴を掘ったもの。上部水穴の水が、自然に下の水穴に溜るという珍しい特色を持っている。根来寺（和歌山県）にあったが、火災によって失われ、近年復元された。[図版146.147]

花入形……一重切という竹の花入れの形を手水鉢に応用した珍しい作。上に水穴がなく、下の切った面に半円形の水穴を掘っているのが大きな特色といえよう。個人の所有である。[図版148]

メノウ石形……円柱形手水鉢の一種で、この名称は素材となっている大理石から出ている。光雲寺（京都市）にあって古来から名高いものであるが、2種の作があり、一つは円柱形で、もう一つは横に寝かせた円柱形の石に木瓜形の水穴を掘った珍しい形式である。[図版144.145]

袈裟形……見立物手水鉢の袈裟形と同じような形式で当初から手水鉢として作ったものである。高桐院（京都市）や、南宗寺（堺市）のものが古来知られている。[図版116.117.118]（挿図15）

露結形……袈裟形の一種であるが、その前面を大きく垂直に切り取り、縦に"露結"の二文字を大きく陰刻したもの。小堀遠州の真作として知られる名品で、本歌は孤篷庵（京都市）にある。[図版115]

玉鳳院形……棗形に近い手水鉢で、蓮の葉を意匠した台石の上に乗せているのが、大きな特色になっている。玉鳳院（京都市）にあるので、この名が出た。[図版121.122]

棗　形……茶の湯で、抹茶を入れておく器"棗"に似た形からこの名がある。実例は非常に多い。

3．球形のもの

鉄鉢形……見立物手水鉢の鉄鉢形と同じようなものを当初から手水鉢として創作したもの。曲線等は見立物と異っている作がほとんどである。別名を"涌玉形"ということもある。[図版168.167]

4．正方体のもの

銀閣寺形……平面も側面も正方形となるもので、四面に変化ある格子模様を彫る。慈照寺（京都市）にあるものが本歌で、寺の通称を"銀閣寺"というところからこの名がでた。[図版169]

源氏香形……側面に、香合わせに使用する源氏香の模様を

挿図16　露山堂誰袖形手水鉢(山口市)

挿図17　西翁院木瓜形手水鉢(京都市)

挿図18　養源院十文字形手水鉢(京都市)

ちらした風雅な手水鉢。兼六園(金沢市)にある。[図版170]

5．平らな方形のもの

枡　形……計量に使用する枡と同じような形の手水鉢で，少々変化に乏しいきらいがある。

二重枡形……枡形の上面に，小さな正方形の水穴を45度角度を違えて掘った作。外の角を正面にして据えられているのが特色である。小堀遠州の意匠と信じられる名品であって，桂離宮(京都市)に本歌がある。[図版152.153]

6．方柱形のもの

方柱形……これもまことに数の多い手水鉢で，特別な名称のないものが大部分といえる。名品としては，石州の作という慈光院(大和郡山市)のもの等が知られている。[図版160.161.162]

半月形……背の高い方柱形の一種であるが，その正面を，大きな半月の形に掘りくぼめている特殊な作。秘伝書にある"銅壺形"と称するものに近い形である。後楽園(東京都)にある。[図版158.159]

7．その他のもの

袖　形……平面長方形の方柱の側面を，コの字形に切り取った形の手水鉢。それを着物の袖に見立てて，袖形の名称が出た。松花堂(八幡市)のものは代表作といえよう。[図版165]

誰袖形……これは自然石手水鉢にある名称と同じであるが，袖形に近い形式のもので，袖形の胴の部分に円形の穴を開けたような形である。吉川家墓所(岩国市)にあり[図版166]，これとほとんど同じものが露山堂(山口市)にも置かれている。(挿図16)

木兎形……長方形の方柱に近いもので，正面に木の枝にとまったミミズクを大胆に彫っている。桃山時代の作と信じられる貴重な手水鉢で，吉川家墓所(岩国市)にある。[図版176]

菱　形……全体が菱形の柱形をなす珍しい手水鉢で，胴の角の部分にも大きな菱形の穴を開けている。佐々木邸(徳島市)の所有。[図版171.172]

梟　形……円形の鉢形に近い手水鉢であるが，その側面四方に梟を彫っているのが特色。亀形の石組上に乗せた形式も珍しい。曼殊院(京都市)に本歌がある。[図版179]

木瓜形……手水鉢の水穴等によく利用される木瓜形を創作形手水鉢に応用した作。外形も水穴も共に木瓜としており，この形は社寺形手水鉢には例が多い。庭園に用いられる小さな手水鉢としては，西翁院(京都市)のものが代表作といえよう。(挿図17)

十文字形……古くから知られた名物の手水鉢で，養源院(京都市)に本歌がある。その水穴の形から十文字形の名称があるが，この水穴は本来木瓜形というべきものである。(挿図18)

自然石手水鉢

自然石手水鉢は，天然の石に水穴を掘ったものだから，これを幾種類かに分けるのはまことに困難である。

おおまかにいえば，これには三種があって，それは次の通りである。

A．自然石に，ただ水穴だけを掘ったもの。富士形はその代表的なもの。

B．自然石の上部を平らに加工して，そこに水穴を掘ったもの。

C．水穴までも自然のままの穴を利用して，一切加工しないもの。水掘形の一部のものが典型であるが，化石形のような珍しい例もある。

実例の上からはBが最も多く、次いでAが多い。Cは最も例が少ない。

　自然石手水鉢では、何々形といわれるものが非常に少ないのが特色といえる。それは自然石の性質上当然のことであろう。ただし、所有者の好みによって銘が付けられている例はあるが、これは種類ではないので特にここでは取り上げないこととする。その代表的な手水鉢には次のようなものがある。

富士形……本来の意味は、富士山の形に似た手水鉢ということであるが、そのようなものは稀であり、それが転じて、広い意味で山形をなす手水鉢を指すようになった。主に蹲踞用で、石を加工せず、水穴だけを掘るのが普通である。［図版200～209］

一文字形……大形の手水鉢で、自然石の上部を水平に切り、そこに横長の"一の字"のような水穴を掘ったもの。書院等の縁先に実用的に配されるものがほとんどであり、数人が一度に手水を使えるという利点がある。［図版210～217］

誰袖形……自然石の側面の一部が、天然の状態で大きくひだのようになっているものをいう。それを着物の袖に見立ててこの名称がある。上部は水平に切って水穴を掘る。［図版218.219］

貝　形……薄く二枚貝のような姿を見せる手水鉢をいい、水穴もその形に掘る。これとは別に平面が三角形の手水鉢を貝形ということもあるが、この場合も水穴まで三角に掘るのである。［図版220.221］

鎌　形……平面が鍵形に曲がった自然石に水穴を掘ったもの。その形を草刈り等に使う鎌に見立てて、この名称がある。［図版222.223］

水掘形……海や川で、波や激流にさらされ、特色ある模様の入った石を使ったもの。側面にこの水掘のあるものと、水穴までも天然の水掘の窪みを利用したものとがある。［図版224～227］

仏手石形……自然石の上面の皺を利用して、それを仏の手の形とした珍しい手水鉢。水穴を左に寄せて、中央に扇形の水こぼしを彫っている。［図版239］

北石形……上下二段に分かれた石に、それぞれ水穴を掘ったもので、北石とは、分かれた石の意。水穴内部に彫刻を見せるのも大きな特色。［図版243.244］

舟　形……この形は案外例が多く、天然の舟形自然石に水穴を掘ったものと、上部を切って水穴を掘ったものとがある。［図版247］

化石形……化石を利用した手水鉢の例は他にもあるが、この名称で特に名高いのは兼六園（金沢市）のもので、古代ヤシの化石を用いたもの。［図版248］

立石形……庭石のような立石の上部に水穴を掘ったもので、立手水鉢に使用される。例はあまり多くないものといえよう。［図版259.260］

社寺形手水鉢

　社寺形は、鎌倉時代頃から例のある伝統的な手水鉢の形式であるが、神社や寺院に置かれている参拝用の手水鉢が、すべて社寺形という訳ではない。

　社寺でも、見立物や自然石の手水鉢が設置されることは特別珍しくないからである。したがって、社寺形手水鉢の定義は、いわゆる"水船"といわれる、長方形の角形のものか、それに類するもの、ということになる。

　露地や庭園に据えられるものと違って、社寺形には大きな特色がある。それは、多くのものに、寄進された年号や寄進者名が彫られていることであって、また手水鉢名称や、偈等が彫られることも珍しくない。その点で、社寺形は金石文と

挿図19　山王神社手水鉢（江戸初期・高梁市）

挿図20　春日神社手水鉢（江戸中期・大村市）

して，歴史学上の史料としても非常に貴重な存在であるといってよい。

さらに社寺形は，必ずしも社寺に置かれたものではなく，墓所や庭園内の小社，仏堂等に設置された例も数多い。桂離宮庭園（京都市）内の「園林堂」にある社寺形などは，その代表的な作である。［図版273］

ただし，社寺形には，何々形というものはないので，その種類を述べることは非常に難しい。

そこで全体の形の上からこれを簡単に分けてみると，次のようになる。

　　A．通常の水船形となるもの。
　　B．下に割り形を付けた水船形。
　　C．脚を付けた水船形。
　　D．高い台を設けた水船形。
　　E．基礎と竿のあるもの。
　　F．水船形の隅を加工したもの。
　　G．舟形のもの。
　　H．その他，特殊な意匠のもの。

もちろん，これは便宜的な分類であるから，A〜Hの各項に共通した手水鉢もあることはいうまでもない。

そこで，以上について，次に簡単に解説を加えておくことにする。

　A．通常の水船形となるもの……最も例の多いもので，江戸時代以前の古式の社寺形手水鉢は，ほとんどこの形式であるといってよい。もちろん，江戸時代以後においても多数実例がある。［図版269〜272．273．275．290］

　B．下に割り形を付けた水船形……手水鉢の下中央に割り形を入れて，左右を脚のように見せたもの。（挿図19）

　C．脚を付けた水船形……手水鉢の下左右に脚を付けた形で，一石で脚を造り出す場合と，別石造りの脚とするものとがある。［図版291］

　D．高い台を設けた水船形……台を用いた手水鉢の例は多いが，特に厚手の台や特殊な形の台に乗せたものである。［図版281．287．289］

　E．基礎と竿のあるもの……この形式の手水鉢は本州には例が少ないが，北九州にはかなり実例がある。［図版282．285］（挿図20）

　F．水船形の隅を加工したもの……古式の水船では隅は角のままであるが，江戸時代になると，隅を面取りしたものや，入隅式として全体を木瓜形に見せたもの，等が出現してくる。［図版273．276．280］

　G．舟形のもの……全体を舟の形とした手水鉢で，これだけでは創作形と見分けがつかないが，社寺形には必ず銘文が入っている。［図版287．288］

　H．その他，特殊な意匠のもの……その形は様々なので図版を参照のこと。［図版278．284．286．289．291］

手水鉢の水穴

挿図21　手掘りによる水穴加工（市原市安藤石材にて・著者設計）

挿図22　興正寺手水鉢（江戸初期・宇治市）の特に深い優れた水穴手法

　手水鉢の最も重要な目的は、いうまでもなくそこに清浄な水を湛えることにある。

　したがって、その水穴をどのように掘るかは、手水鉢にとって生命ともいうべき重大事といえよう。

　私達は、手水鉢というと、ついその形のみに関心をはらってしまいがちであるが、実は優れた手水鉢は、水穴の掘り方に特に味わい深いものがある。

　考えてみれば、機械のない昔に、手作業で石を掘りくぼめて深い水穴を掘るということは、まことに手間のかかる大変な仕事であったに違いない。(挿図21)

　しかし水穴は、ある程度深く掘らなければ実用にならないし、浅いものではいかにも手を抜いたような感覚のものになってしまう。また、その内部の仕上や味わいも大変重要である。

　これまでに、数多い手水鉢を調査してきた結果からいうと、名品というべき手水鉢は、特別水穴の掘り方が入念で、しかも深めに掘られている。これはどのような形であっても、ほとんど共通した事実といえる。(挿図22)

　また、水穴の形によって、手水鉢に変化や特色を出した作も多いものであって、「手水鉢の鑑賞は、水穴の鑑賞」というのが、著者の率直な結論である。

　いくら外見が立派な手水鉢でも、水穴が優れた掘りを示していなくては、その価値も半減してしまう。

　そこでこの項では、水穴の基本的な諸点について簡単に述べておくことにしたい。

1. 水穴の名称

　今日では水穴という言い方が普通になっているが、古くはこれを"水溜"といっており、また"水袋"と記している文献もある。『槐記』に、銭形手水鉢を述べて、

…上略…銭形ト云ハ、丸キ大ナル鉢ヲ、玉縁ノヤウニ、口ヲ丸ク大ニ、小キハアリ、キリヲトシテ、真中に真四角ニ水溜ヲキリタルモノナリ、…下略…

とあるのは、その好例といえよう。

2. 水穴の掘り方

　水穴には十分に水の入ることが大切である。そのため、鉢のように中すぼまりに掘るのは好ましくない。特に露地用の手水鉢では、水穴の直径よりも必ず内広に掘るものであって、これを、"蹲踞掘り"という。(挿図25─A，B，C)

　このように内広に掘る理由は、数人で手水を使ってもなかなか水が減らないようにするためと、柄杓が水穴内部に触れぬだけの広さを確保するためである。

　最近では"ミカン掘り"(挿図25─D)等と称して、水穴内をミカンの形のように広げて掘ることも行われているが、あまり極端に内部を広げるのは、わざとらしく、好ましいものとはいえない。

　垂直よりも多少内広とする程度が上品であり、水穴にも味わいがある。著者の調査の結果でも、古いものは、ほとんどそのような掘り方になっていることが証明されているのである。

　また水穴の下側は、しっかりと角を出して掘り、底は中心に向かって僅かに傾斜を付けるのが、格式の高い正式な掘り方といえる。(挿図23，25─A) なお、水穴の深さは、この中心で計った数値となっている。

3. 露地用手水鉢の水穴基本寸法

　水穴の直径と深さには、時代によって好みもあるが、深いもので直径の100%〜80%位であり、浅くても60%以上とするのが好ましい。

　水穴の大きさについては『南方録』に、

…上略…手水鉢の水ためは、小手桶一つの水にて、ぞ

挿図23 桂離宮松琴亭自然石手水鉢（京都市）の見事な水穴

挿図24 桂離宮賞花亭鉄鉢形手水鉢（京都市）の水穴内部手法

A. 底に角のある伝統的な水穴
C. 底を丸く仕上げた水穴
B. 底の中心にくぼみのある水穴
D. ミカン掘りといわれる水穴

挿図25 水穴形式の断面図

ろりとこぼる、ほどの大きさに切たるがよきと申也と被答し。

とあることが信じられているが、実際はそれよりもかなり大きく掘られたものであった。

利休時代の標準寸法は、

　水穴直径……9寸（約27cm）内外
　水穴深さ……8寸（約24cm）内外

であり、これは実例の上からも証明されている。

尾山神社（金沢市）にある利休遺愛の四方仏手水鉢［図版27.28］の水穴は、直径25.7cm、深さ23.2cmであって、これはほぼ上記の数値と一致するものといえよう。

その後水穴はやや小さくなる傾向を見せるが、それでも『茶道旧聞録』にある、

　水穴直径……7寸（約21cm）
　水穴深さ……6寸（約18cm）

位が標準であった。

現在では、これより小さい水穴も多いが、実際の役には立ちにくいものとなっている。

4. 水穴の意匠

露地に据えられる手水鉢の水穴は、通常円形であり時には四角形もある。

しかし、それ以外の書院のものや飾手水鉢では、水穴の形に工夫を凝らした作もかなり多い。このような特殊な水穴を見せるものは、自然石手水鉢に最も例が多く、それに次いで創作形手水鉢にも実例がある。

自然石の場合は、手水鉢としての特色が出しにくいために、水穴で変化を出そうとした結果であるといえるであろう。

これに対して、見立物手水鉢の場合は、利用する石造品自体が、その形に大きな特色を持っているから、水穴に凝ると、かえってマイナスになる場合がある。

それでも、見立物に特殊な水穴を掘った例で、大いに成功しているものもある。聖衆来迎寺（大津市）の笠形［図版40.41］や、渉成園（京都市）の基礎形［図版67］は、その好例といえよう。なお、水穴の各種については、ここで述べる余地がないので、図版を参照していただきたいと思う。

5. 水穴の手入れ

手水鉢は、心身を浄化する精神的な目的を第一義とするものだから、何といっても清浄でなければならない。特に、水穴は常に洗い清めることが大切である。この点を記して『茶湯一会集』には、

つくばひ手水鉢は清浄なる事本體なれば、水溜を常々あらひ清め、さび付ざる様心懸べし。外まはりは少々のさびあるも苦しからず、苔つたなどの付まとひてさび多きは、不好事なり。

とあって、その基本的な心得を述べている。特に手水鉢に苔、ツタなどを付けないように注意しているのは大切な心得である。今日では、手水鉢や石燈籠などに苔を付けることが流行しているが、これは本来誤った考え方なのである。

また、露地の手水鉢には、本来筧などを用いるべきではなく、亭主が常に水穴を洗い、自らの手で水を入れ代えるのが原則である。古い水は汲み出し、底に残った水は清潔な布で拭き取るようにする。

桂離宮（京都市）鉄鉢形手水鉢［図版16.17］の水穴の例では、底の中央に少し深いくぼみが付けてある。

これは残った水がここに集まるようにして、手入れの便を考えた周到な配慮として注目される。(挿図24、25—B)

手水鉢の構成と用法

蹲踞手水鉢

　蹲踞というのは，低い手水鉢に対して，それを合理的に使うために必要な各種の役石を加えた全体の設備をいう。したがって，手水鉢自体を蹲踞というのは大きな誤りである。

　このように低くつくばった姿で手水鉢を使うことは，茶の湯成立時の桃山時代からすでに行われていた。

　しかしこの桃山時代には，まだ今日のような各種の役石を備えた形式や，蹲踞という名称は成立していなかった。茶人の好みによって低い手水鉢を自由に露地に配していたものと思われる。

　初期の蹲踞は，手水鉢と前石と流しを中心として，それに"相手の石"などを配したものであった。おおざっぱにいえば，それに対して次に湯桶石が設置されるようになり，江戸時代の中頃からは手燭石も出現して，今日の蹲踞構成が成立するのである。

　これは一つの進歩ではあるが，半面において桃山時代のような自由さが失われ，形式化，固定化してしまったこともまた事実であるといえよう。ここでは，そのような歴史的な事実も踏まえながら，蹲踞について少々述べておくことにする。

　まず，挿図26に示した，蹲踞の細部名称をさらに詳しく解説してみよう。

　手水鉢　当然のことに低い手水鉢で，ここに図示したものは自然石手水鉢だが，これには各種のものがあったことはすでに述べてきた通りである。

　前　石　これは手水を使う際に不可欠といってよい役石で，最も古くから用いられていた。ただ，当初から前石とだけいったのではなく，最初は"踏石"あるいは"手水前の踏石"ということも多かった。それは，"前石"というと当時は雪隠内の役石を同時に意味したからである。『細川三斎御伝受書』に，「前石とは雪隠の前石を云。手水前の石，手水前のふみ石と云よしと被仰候。」と述べられている。しかし，江戸時代に入ると前石という言い方が一般的になったようである。

　相手の石　すでに「手水鉢小史」の項でもふれたように，江戸時代まではまことに大切な役石として重視されていたものであった。供の者が，高い身分の人に対して，手水鉢の水を柄杓に汲んで差し出すために乗る石である。"相手の石"の名称は『当流茶之湯流伝書』や『貞要集』に見えているが，それ自体は千利休の時代からあり，『川崎梅千代宛利休伝書』等に記されている。

　捨　石　これも今ではほとんど用いられなくなった役石だが，かつては手水鉢の後方や周囲に景として多く配されたものである。その数は，作者によってかなり自由であったらしい。

　湯桶石　役石の中でも最も重視される石で，寒中に湯の入った桶を出すための石である。慶長時代にはすでに用いられていたと考えられる。『松屋茶湯秘抄』に，「石鉢の右の脇へ湯桶の石を置」とあるように，手水鉢の右手に置くのを原則とするが，右利きの人ならば当然この方が使い勝手がよい。しかし今，裏千家流では左手に湯桶石を置いている。片口を出す場合もあるので，別に"片口石"ともいわれる。

　手燭石　かつて路地行燈を置いた石が，江戸中期頃から"手燭石"として役石の一つになったものであろう。通常，手水鉢の左手に配されるが，裏千家流では湯桶石と入れ替わって右手に用いられている。その名称は作庭秘伝書の『築山染指録』等にあるものが早い例である。

　水掛石　柄杓の水をこの石に掛けて水ハネを少なくするためと，排水口を隠す目的で，景を兼ねて置かれる石。色々な名称があり，通常"呉呂太石"といわれることが多いが，それは石自体の形態名称なので，具体的に"水掛石"といった方がよい。昔は"手水前の捨石""水門の石""屈み石"などともいった。『細川三斎御伝受書』等に記載がある。

　流　し　別称を"海"等ともいうが，昔は普通"水門"といっていた。その作り方に各作者の個性が出るので，蹲踞にとってはまことに大切な部分といえる。

　次に，挿図27に図解した，蹲踞の平面構成について説明してお

1. 手水鉢　Chōzubachi
2. 前　石　Mae ishi
3. 湯桶石　Yuoke ishi
4. 手燭石　Teshoku ishi
5. 水掛石　Mizukake ishi
6. 流し(海)　Nagashi(Umi)
7. 相手の石　Aite no ishi
8.9.10.　Sute ishi

挿図26　蹲踞の細部名称

きたい。蹲踞はその平面も実に様々であるが，ここではごく一般的な形式について示しておいた。

その構成は大別して，手水鉢の配置を主として中鉢と向鉢に分けることができ，やや例外的なものとして，流れの形式がある。

中 鉢 手水鉢を流しの中に配したもので，その周囲は何らかの方法で囲うことが必要である。手水鉢は下に台石を据えてその上に置くものと，流しの中に生け込む場合がある。

手水鉢が見立物の時は，台石の上に置くのが普通である。図の左は見立物の四方仏手水鉢を石組で囲った例で，力強い感覚とすることができる。図の右は創作形の二重枡形手水鉢を，角を手前にして据えたもので，周囲は円形の塗り込み仕上げとした例になっている。

向 鉢 手水鉢を前石に対する形式で向こう側に配した構成を向鉢という。すなわち，手水鉢と前石との間が流しになるわけである。中鉢と比較して，全体が小規模になるので侘び好みの露地には適したものといえよう。

図の左は，見立物の鉄鉢形手水鉢を用いたもので，このような場合は下に台石を据えてその上に置くのがよい。見立物は年代物の貴重品が多いので，地中に生けることはできるだけ避けるべきである。そして流しは下の台石に接するように作るのがよい。図の右は，自然石手水鉢を用いた例で，当然のことに地中に生け込みとなる。向鉢はこの自然石手水鉢の構成法として最も適した様式といえると思う。

流 れ これは手水鉢を水中に配した蹲踞の形式であって，露地の手水鉢としては例外的なものといえる。図の左は，流水の中に配置されたもので，この好例は醍醐寺三宝院（京都市）等にある。図の右は，池泉の水を蹲踞の流しに導いた形式のもので，仁和寺遼廓亭（京都市）の蹲踞［図版30］が典型といえる。

このような流れの蹲踞は，庭園の景としてはおもしろいが，露地においては用例が少ない。それは，露地には本来，池や流れを作らないのが原則とされているからである。

露地は，他の庭園とは異なった侘びの空間であり，精神的にも深い世界だから，手水鉢の水といえども大海と同一視される。その尊い水を生かす意味でも，露地には他の水を用いないことが一つの伝統となっている。

したがって流れを作る場合でも，その多くは枯流れとされる。表千家露地（京都市）などはその代表的なもので，流れ形式の蹲踞も枯流れの中に構成されているのである。

その他 これ以外の蹲踞構成としては，手水鉢を地面よりやや下がった所に据える降蹲踞などもあるが，ここでは紙面の都合で省略する。

実際に蹲踞を組む場合，どのような寸法に手水鉢はじめ各種の役石を配するかということは，

1. 手水鉢　Chōzubachi
2. 前　石　Mae ishi
3. 湯桶石　Yuoke ishi
4. 手燭石　Teshoku ishi
5. 水掛石　Mizukake ishi
6. 台　石　Dai ishi

挿図27　蹲踞の平面構成六種

蹲踞の使い勝手という点からもまことに大切な問題である。

蹲踞の寸法で最も重要なことは，第一に，手水鉢と前石間の寸法であって，これは前石の上部先端より，手水鉢水穴の中心までを数値で示すのが最も適切である。第二は，前石上から手水鉢上面までの高さであって，これもまことに重要なポイントである。

しかし，これらの寸法は一定のものではなく，時代によって変化もあり，さらに手水鉢の形や，個人の好みによっても違ってくるのが当然である。例えば，伽藍石手水鉢のような本来低い手水鉢では，前石からの高さも低く据えるものである。

したがって，これらの寸法も，ある程度幅を持たせて考えるのが正しいと思うので，挿図28には，そのような意図で数値を示しておいた。

そこでここでは，参考のために，古書にあるそれぞれの寸法記載から，茶の湯成立時に近い桃山時代の寸法と，江戸時代後期の寸法とを紹介しておくことにしたい。

まず『石州三百ヶ条』や『松屋茶湯秘抄』等にある，古式の寸法は次の通りである。

　　前石より手水鉢水穴中心まで（A）＝２尺５寸（約76cm）
　　前石より手水鉢上まで（B）＝４寸５分〜６寸（約15〜18cm）
　　手水鉢水穴直径（F）＝９寸内外（約27cm位）

次に江戸時代後期頃の例として，『築山染指録』や『夢想流治庭』等にある寸法を示す。

　　前石より手水鉢水穴中心まで（A）＝１尺８寸〜２尺（約55〜61cm）
　　前石より手水鉢上まで（B）＝６寸（約18cm）
　　前石より手燭石上まで（C）＝３寸（約９cm）
　　前石より湯桶石上まで（D）＝１寸５分（約4.5cm）
　　前石高さ（E）＝３寸〜４寸（約９〜12cm）
　　手水鉢水穴直径（F）＝７寸（約21cm）

以上によって，古い時代ではあまりその寸法に定めがなく，かなり自由であったが，江戸時代になると，細部の寸法が次第に決められてきたことが分かる。

この項の最後に，これらの蹲踞を使用する時の基本的な注意点のいくつかを，やはり古書の記載中より箇条書きにして紹介しておくことにする。

1. 手水鉢を使うのは，口中の諸味，なまぐささをすすぎ，大事の茶をのむためであり，また手の塩気，油気を洗って，名物に手を触れるようにするためである。（『遷林』）
2. 手水の使い方は，水を柄杓にすくい，まず口中を清め，両手をすすぎ，柄をすすぎで，元のように柄杓を置く。（『杉木普斎伝書』）
3. 水穴は清浄が第一で，苔などを付けるのはよくない。水穴内は常に洗い清める。（『杉木普斎伝書』）（『茶湯一会集』）
4. 朝は客が露地に入る前に手水鉢の水を入れてよい。（『杉木普斎伝書』）
5. 手水鉢には夜中は蓋をするのがよい。クモ等が入ることを防ぐためである。（『当流茶之湯流伝集』）
6. 極寒の時，手水鉢には水を入れない。（『茶道便蒙鈔』）
7. 蹲踞に湯を出すのは極寒の時に限る。湯桶の湯を汲むには手水鉢に置かれた柄杓を使う。（『茶湯一会集』）
8. 湯を片口に入れて出す時は，塗りの片口に入れ，湯桶石に置く。口は水門（流し）の方へ向ける。（『茶道便蒙鈔』）
9. 柄杓は使用する手水鉢だけに置くべきである。（『槐記』）
10. 大の檜柄杓は，上が平らな大きな手水鉢，小の杉柄杓は，小さく丸い手水鉢，あるいは細長い手水鉢に置く。（『石州三百ヶ条』）

挿図28　蹲踞の平均的寸法図

1. 手水鉢　Chōzubachi
2. 前　石　Mae ishi
3. 湯桶石　Yuoke ishi
4. 手燭石　Teshoku ishi
5. 後　石　Ato ishi
6. 台　石　Dai ishi
7. 水掛石　Mizukake ishi

A＝50〜78（cm）
B＝12〜20
C＝9 前後
D＝4.5前後
E＝5〜12
F＝21〜27

立手水鉢

　立手水鉢とは，露地の中でつくばわずに，立ったままで手水を使う形式のもので，すでに桃山時代から出現し，江戸時代を通じて広く行われたものであった。しかし，今日ではほとんど用いられなくなっているのは残念である。

　このように立って手水を使うようになったのは，手水鉢自体に背の高いものが好まれるようになったことが，一つの理由と考えられる。『三斎公一庵翁茶湯之伝』に，

　　長き鉢ならば，つくばいて，手水つかい申程に，水門さけ候へば，すさましくして悪シ。左様成は，立てつかい候様に高クすへて吉。

とあり，長い鉢を蹲踞形式にすると，水門（流し）が深くなるので，すさまじい感じがして悪く，このような時は立手水鉢とすべきことが述べられているのである。

　小堀遠州も立手水鉢を愛好した一人であるが，『当流茶之湯流伝集』には，

　　小遠公の路地の手水鉢は長石にして六尺ほどあり，下台石の見ゆる様に相手の石より二尺四寸のく，水門の内深き故三間四方ほどにして，次第に深くなりたるものなり……

などと記され，高さが6尺もある長い手水鉢を用いていたことが分かる。また『長闇堂記』には，

　　…上略…長石は，南都橋本町の川橋ぎぼし有けるを，中坊源吾殿へ某申請て持しを，遠州殿とり給いて，長2尺8寸にきり，六地蔵の路地にすへ給ひしを後，大徳院様へ上りて，江戸へ下りし也。…下略…

とあり，橋の宝珠つきの石柱を，遠州が長さ二尺八寸（約85cm）に切って伏見六地蔵屋敷の露地に据えていたことがあり，それが後に台徳院様（徳川秀忠）に献上された，と述べられている。

　高さ85cmの手水鉢であれば，これを露地に据えたとすれば，当然のことに立手水鉢とされていたと考えてよい。しかし，この手水鉢は，構成等の具体的な資料がまことに少なく，蹲踞に比べるとその実体があまり分かっていない。

　ただ，大体は蹲踞に準じた構成で，相手の石も据えられていたことは，先の『当流茶之湯流伝集』の記載により推定できる。

　その寸法については，前石から手水鉢上面までの高さが重要であるが，『松屋茶湯秘抄』に，

　　水鉢ハ立手水を遺候様ニ，前石より一尺八寸九寸も高くすゆる。

とあって，ここでは前石より手水鉢までが1尺8～9寸（約55～58cm）であると述べられている。

　これに対して『貞要集』には，

　　…上略…前石は景よく大成石を据る。前石の前面より手水鉢の上端迄一尺より一尺五寸迄，又前石の前面より手水鉢水溜の口迄一尺八寸，一尺六，七寸迄…下略…

とある。これは，前石上から手水鉢上までが1尺～1尺5寸（約30～49cm）というのだから，当然，蹲踞としては高過ぎ，立手水鉢の寸法と分かる。前石の先端から手水鉢水穴の口までも1尺6，7寸～8寸（約49～55cm）と主張されている。

　これに実例も加えて，その平均的寸法を図示したのが，挿図29である。ただし，この立手水鉢にも，露地における実用ではなく，単に景として配置されるものがある。これを一般に飾手水鉢とか飾り鉢と称している。挿図30に示したのは，江戸時代末期の作庭秘伝書『石組園生八重垣伝』（文政10年刊）にある図で，「棗形手水鉢飾石之図」と記されているものである。このような飾手水鉢は，前石と手水鉢との間が遠くなる傾向を持っている。

挿図29　立手水鉢の平均寸法図

挿図30　『石組園生八重垣伝』にある飾り手水鉢の図

縁先手水鉢

縁先手水鉢は，建物から使用する手水鉢の総称であり，この形式はすでに鎌倉時代から広く用いられていたのである。

しかし，当初のものは，実用本意の手水桶のようなものが中心であった。その後，桃山時代の後期から，書院式茶席が発達してきたことによって，茶の造形として多用されるようになった。

特に縁先手水鉢は，建物から見た場合に景としてもまことに目立つ存在であったから，造形面が重視される傾向が大きかった。

江戸時代に入ると，縁先手水鉢は，露地以外の一般庭園にも多く据えられるようになった。もちろん便所の手洗いのような，実用目的のものも多かったが，単なる庭園の景として構成された例も多く，そのようなものは立手水鉢と同様に，飾手水鉢と称するのである。

その構成法は，手水鉢によって実に様々であって，それは本書の多数の図版によって見ていただくのが早道である。

この縁先手水鉢にも，江戸時代の後半からいわゆる役石が定められてきたので，ここではそれについて少々解説を加えておくことにしたい。

役石の名称を記しているのは，江戸時代末期の作庭秘伝書『築山庭造伝後編』（文政11年刊）であって，同書には図解と共に説明されているが，それを基本として，橋杭形手水鉢を中心とした縁先手水鉢を図解したのが，挿図31である。以下，これらの役石について，そのおおよそを述べてみよう。

手水鉢 縁先から使うのだから，その縁の高さに応じた背の高い手水鉢を使うことはもちろんだが，それだけではなく，高さのある台石上に乗せた，低い見立物手水鉢等の用例も数多いことに注意してほしい。

清浄石 手水鉢に添えて，左右どちらかの一方に組む役石である。高い鉢に対して，遠近感を強調するまことに適切な石であって，必ず立石か斜立石とするのである。その用い方から"覗石"の別称もある。

水汲石 清浄石と対する位置に据えられる平天石で，貴人に対して，下臣がこの石の上に立ち，手水鉢の水を汲んで差し出すための石である。蹲踞の"相手の石"とまったく同様の意図を持った役石といえよう。

水揚石 手水鉢の水を入れ替える時に乗る石で，必ず飛石と連絡させる。手水鉢の後方に半分隠れるように据えるのがよく，水替えの作業に便利なように，高めとするのが約束である。

蟄石 手水鉢の手前側の縁下に配する石。"蟄"とは難しい字

1. 手水鉢 *Chōzubachi*
2. 清浄石 *Shōjōseki*
3. 水汲石 *Mizukumi ishi*
4. 水揚石 *Mizuage ishi*
5. 蟄　石 *Kagami ishi*
6. 水掛石 *Mizukake ishi*

縁の線
Eage of Veranda

挿図31　縁先手水鉢と役石

だが，これを"かがみ石"と読ませるのは当て字である。これは正しくは"ちつ"と読み，「じっと隠れひそむ」というような意味である。縁の下に，うずくまるように配するので，この名が出たものであろう。この石には捨てた水が縁下にハネ入るのを防ぐ意味もある。青石がよいとされている。

水掛石 この石は蹲踞とまったく同様で，排水口を隠す石である。別名がいくつもあって，"呉呂太石""水たたき石""丸小石"などといわれることもある。丸い石を原則とするが，別に瓦などを用いることも多い。

以上の寸法については『築山庭造伝後編』に，

　濡縁と手水鉢の間凡壱尺五六寸と弐尺四五寸迄の内にて，鉢の大小縁の巾，場所の大小見斗ひ造る事第一也。

とある。縁から鉢までの間は，1尺5，6寸〜2尺4，5寸（約45〜76cm）であるという。

これよりさらに古い資料としては『和泉草』に，

　鉢ト前石ノ間，鉢ノ穴ノ真中ト前石ノ前ハヅシノ間，二尺五寸ニテ大方吉，書院手水鉢大石杯ハ，二尺六七寸ニモ有ルベシ見合専用ナリ。

とあって，書院では，縁から手水鉢水穴の中心までが2尺6，7寸（約79〜82cm）と述べられている。

なお，この役石を備えた縁先手水鉢を"鉢前"ということがある。しかし，この名称は『築山庭造伝後編』に記す文章を誤読したものであろう。そこにはたしかに「手水鉢前…」等の記載があるが，これは「手水鉢の前の構造…」という説明のための用語である。本来縁先手水鉢を"鉢前"というのは誤りだと思う。

参考図面

露地の手水鉢配置平面図〔著者設計製図〕

すでに本文で述べてきたように，手水鉢は桃山時代以来，露地において最も発達してきたものであった。

この図は，そのような露地に，どのようにして手水鉢を配するか，ということを示した一例である。

露地の手水鉢の用法は，好みによってかなり自由であってよいが，露地には茶の湯を行うために重要な数々の約束事があるから，まずそれをよく理解しておくことが大切である。

手水鉢は，原則として腰掛待合から茶室蹲口に至る間に配するのであって，出来るだけ蹲口に近い位置とするのが最善である。

この露地平面図では，茶室が四畳半席と二畳台目席の二つであり，やや狭めの露地となっているので，手水鉢の位置には少々工夫が必要であった。

腰掛待合からは，四畳半と二畳台目に行く二通りの道を作ることは当然だが，その二つの席の蹲口が，まったく別方向にあるので，二畳台目席の方を主として考え，露地の中央部を四つ目垣で斜めに仕切って，ここに中門の枝折戸を設け，その中を内露地としている。

中門を入って少し進んだ南の塀際に軽い築山を作り，ここに中鉢形式の蹲踞を設けた。手水鉢には見立物の鉄鉢形を使用し，その鉢明りには小形の置燈籠を配している。

二畳台目は侘びの席であり，このように狭い露地には，かえって大ぶりの手水鉢や，見立物手水鉢がよく調和するものである。

　四畳半席に至るには，腰掛待合を出た延段の手前で東に飛石を分け，席の西南部に立手水鉢を構成した。手水鉢には創作形の半月手水鉢を用いている。四畳半は書院式茶席ともいえるので，立手水鉢はふさわしいものといえよう。

枯山水の一部に構成した手水鉢平面図 〔著者設計製図〕

　最近の日本庭園では，手水鉢というものが庭園内にいかにも日本的な景色として生かされることが多い。このようなものを一部では添景物とも称しているが，単なる庭の飾りではなく，庭園の美を高める重要な造形物として認識されてよいと思う。

　この設計例は，枯山水庭園の一部に蹲踞形式で用いた手水鉢の実例で，八畳の和室前に風雅な景を盛り上げるように配慮したものである。このような構成を飾蹲踞とも称しており，中鉢式に鉄鉢形手水鉢を据えたのであった。

　この庭は，手水鉢の背後に枯滝石組を作り，そこから落ちた水が枯流れとなって左手に流れていく構成で，いわゆる枯流式枯山水といえるものである。

　軒内には伊勢ゴロタを使った曲線的な敷石を作り，その中に輪切りにした杉の幹を配するなど，新しい感覚を出している。

　これは建物がやや山荘風な造りとなっているところから，それとの調和を計ったものである。

　しかし，八畳の和室前は，枯流れとは別の景を見せるように考えており，手水鉢は少々高いコクマザサの山を背景にして構成している。そのために，手水鉢の流しは後方がやや高くなっているが，この部分をゴロタ石を用いて石積風に見せたのが一つの特色といえる。コクマザサの緑と，タマリュウの濃いめの緑の中に，鉄鉢形手水鉢の美しい曲線と梵字を生かすのが，作者の大きな意図であった。（この完成写真は，図版20参照のこと）

アオナチイシ　ヘイ上 ソウサクタケガキ

タンバクラマ

クロマツ

シラカワスナ

アワジゴロタ

タンバクラマイシ

0　.5　1　.5　2　.5　3 m

枯山水小庭の主景となる手水鉢の設計図〔著者設計製図〕

左頁に紹介した，立体図と平面図は，住宅の和室に面して作庭した小面積の枯山水庭園の設計図例である。この設計の最大のポイントは，著者の意匠になる銭形手水鉢の一種，「園囲の手水鉢」を，全庭の中心に主景として据えたところにある。

この園囲の手水鉢は，上面の水穴の四方に陽刻した"哀・有・或・韋"の四文字を，著者が書体を違えて筋書きした，大小二つの手水鉢の内の一つである。その第一作目の大きいものは，青松院庫裡庭園(甲府市)に据えられている。[図版129.130参照]

ここに用いている手水鉢は，小ぶりの第二作目であるが，少し背が高く，下に一石で台形を彫っているのが特色である。

いうまでもなく，このような手水鉢を主とした構成は，いわゆる飾手水鉢といえるが，ここでは単なる飾りではなく，この作庭の最も重要な主役となっていることに注意してほしい。

図中の手水鉢の構成としては，後石に特に大きな横石を使用しているのが目立つと思う。この後石は，その背後に組んだ全庭の主石としての，阿波青石による立石三尊石組と関連する造形になっているのである。

実際の作庭では，この設計図にある横に長い後石は，少々高い山形石となったが，大きめの後石を背景として，手水鉢の姿を浮き上がらせる効果をねらったものであった。[図版131参照]

このように，手水鉢を全庭の中心に据えるような庭園設計では，何といっても，手水鉢自体が鑑賞にたえうる美しい作品であることが重要であり，これには見立物手水鉢や創作形手水鉢が適している。既製の大量生産品などでは，決して庭を生かすことはできない。なお，このように背後に自然石の庭石を用いる場合は，自然石手水鉢では効果が少ないものである。

小庭の立手水鉢用例平面図〔著者設計製図〕

右図は，ある寺院の玄関脇に付属する小庭の設計例である。

鑑賞本意の中庭的な作庭なので，美しい空間とすることを第一としたものであって，内部に入る意図は持っていない。前庭の建物側を，一部金閣寺垣で仕切ってその内側に敷石を敷き，奥に低い築山を作ってそこに枯滝石組を設けている。

敷石は，氷割れ模様を主体としたもので，中国庭園によく見られる「鋪地」の造形を応用したのである。

手水鉢は，金閣寺垣による仕切りの一部に配した前石から使用する形式であって，もちろん景を重視したものであるが，寺院の玄関に入る直前に使う，社寺形手水鉢と同様な目的での用法も意図している。

この手水鉢構成の特色は，高めの円柱形の鉢を使って立手水鉢としたこと，流しを囲う石組を直接敷石の中に組んでいること，それに，右手にある建仁寺垣の中から，長く筧を引いて，手水鉢に水を落とすようにしていること，等である。立手水鉢は，このような場所に設置するのには最も適したものと思う。

用語解説（50音順）

相手の石〔あいてのいし〕 手水鉢に対する役石の一つで，蹲踞形式の手水鉢の脇に据える平天の石。昔は，地位の高い人が手水を使う時，供の者がこの石に乗って手水鉢の水を柄杓に汲み，差し出したものである。今日ではあまり用いられなくなった。別に"詰の石"といわれることもある。

四阿〔あずまや〕 庭内等に設けられる四方が開放となった亭で，休息や景色を眺める目的で建てられるもの。平面は四角となるものが多い。東屋とも書く。

後石〔あといし〕 手水鉢の後方に据える石で，蹲踞，立手水鉢，共に用いる場合がある。手水鉢を中鉢形式とした時に組まれることが多いが，好みにもよるので特に役石には数えられていない。

石鉢〔いしばち〕 手水鉢を意味する名称の一つ。昔はかなり広く使われていたが，今ではあまり用いられていない。

石舟〔いしぶね〕 手水鉢を意味する名称の一つ。別に"舟"ともいい，横長の社寺形手水鉢に近い形のものをいった。

石風呂〔いしぶろ〕 昔から広く行われていた蒸風呂の設備で，水や湯を入れた石の器の俗称。水船とも，浴用水盤ともいわれる。

内蹲踞〔うちつくばい〕 茶席の軒内等，屋根の下に構成する蹲踞。雪国の露地に多い形式である。

馬盥〔うまだらい〕 昔，馬に水を飲ませたり，馬の体を洗うため等に使用した大きな盥で，その形は社寺形手水鉢を低くしたようなもの。木造と石造のものがあったらしい。

海〔うみ〕 手水鉢に対して構成される"流し"の別称で，主に蹲踞の流しをいう。

縁先手水鉢〔えんさきちょうずばち〕 建物の縁先に配される手水鉢の総称。これには実用のものと，主に景として用いられる飾手水鉢とがある。これを"鉢前"ということもあるが，この名称は本来誤りである。

置燈籠〔おきどうろう〕 燈籠の一種で，平天石等の台の上に乗せて用いる小ぶりの燈籠。石燈籠，金燈籠の実例が多く，蹲踞の"鉢明り"としてもよく用いられている。

落縁〔おちえん〕 建物の縁の一種で，通常の縁より一段落として用いられた縁をいう。この先に縁先手水鉢を配する例も多い。

降蹲踞〔おりつくばい〕 地表より下がった位置に構成される蹲踞で，飛石伝いに数段降りて前石に至るもの。

反花〔かえりばな〕 蓮華の花びらが，普通に上向きに開いた姿ではなく，さらに下向きに反り返った状態を示したものをいう。石造美術品の部分造形として多く用いられているが，手水鉢では，宝篋印塔の基礎や石燈籠の基礎を使用した見立物に例が多い。

反花座〔かえりばなざ〕 宝篋印塔や五輪塔の本体の下に一種の台座として用いられるもので，上に反花を見せるのでこの名がある。これを設ける石塔には地方色があり，関西の大和地方や，関東の相模地方に例が多い。

屈み石〔かがみいし〕 蹲踞形式の手水鉢に用いられる"水掛石"の別名で，桃山時代頃の名称である。

蟄石〔かがみいし〕 縁先手水鉢に江戸時代後期から用いられるようになった役石の一つ。手水鉢の手前，縁の下の部分に配される石で青石がよいとされる。縁下に水がはねとばないようにする目的もあると考えられる。

筧〔かけひ〕 手水鉢に水を引くための設備で，木造の例もあるが，多くは丸竹を使用している。

笠〔かさ〕 石造美術品の細部名称で，建築の屋根に当るものを総称する。これを使用したものが笠形手水鉢であって，大部分が裏返しにして水穴を掘る形式を見せる。

笠塔婆〔かさとうば〕 石造美術品の一種で，方柱形の上部に笠を置き，その上に宝珠を乗せる形式が多い。稀には八角の例もある。鎌倉時代頃から，供養塔の他，寺標や，道しるべ，としても広く用いられてきた。

飾手水鉢〔かざりちょうずばち〕 実用をほとんど考えずに，主に景としての目的だけで設置した手水鉢をいう。蹲踞形式とされるものは，飾蹲踞ということもある。縁先手水鉢の場合は，縁からかなり離して用いられるものが多い。

飾蹲踞〔かざりつくばい〕 蹲踞を実用ではなく，景として庭内に構成したもの。

片口〔かたくち〕 水や湯を入れる容器で，一方だけに口を付けた形からその名がある。陶器製のものや，木製の塗物などの種類があるが，蹲踞に用いられるものは，塗物で筒形となり，その胴の一方に注ぎ口を設けたものが多い。上には径と同じ大きさの蓋がある。

片口石〔かたくちいし〕 片石を乗せる役石の意味で，"湯桶石"の別称。

伽藍石〔がらんせき〕 庭園関係の用語で，古代建築に用いられた礎石の一種をいう。自然石の上部を円形の造り出しとし，その上面に突起や，ほぞ穴のないものをいう。この様式の礎石は主として天平時代のものに限られているが，本物は少なく，模作品が多い。手水鉢の他に飛石や沓脱石としても愛好されている。

盥〔かん〕 たらい，とも読む。水を入れるやや大きめの容器のことで，これが手水鉢を意味する名称として，主に社寺形手水鉢に多く使われている。

基礎〔きそ〕 石造美術品の本体の最下部に用いられるもの。大部分は上に"塔身"を乗せるが，石燈籠のように"竿"を上に立てるものもある。これを流用したのが基礎形手水鉢である。

基檀〔きだん〕 石造美術品の本体を乗せる台として地面に据えられるもの。通常は，彫刻などのない単なる切石とされることが多い。

格狭間〔こうざま〕 主に石塔類の基礎側面に入れられる一種の繰り形模様。元は脚付きの台の形から変化したものである。これによって時代が推定できる。

五輪塔〔ごりんとう〕 仏説の五大を象徴したもので，下より，地輪，水輪，火輪，風輪，空輪，の五つの部分からなる塔婆。平安時代から造られたが，石造のものは平安後期から出現した。基礎（地輪），塔身（水輪），笠（火輪）が，見立物手水鉢に利用されるが，塔身は特に鉄鉢形として愛好されている。

呉呂太石〔ごろたいし〕 拳程の大きさの丸みのある石の総称。手水鉢の流しに水掛石として用いられることが多いので，その別称としている場合もある。

竿〔さお〕 石燈籠，石幢，無縫塔などにおいて，基礎の上に立てて中台を受ける長い柱。

敷石〔しきいし〕 石を敷き詰めてその上を歩行するようにしたもの。自然石，切石，等を用いるが，それには多数の種類がある。

自然石手水鉢〔しぜんせきちょうずばち〕 手水鉢の大分類の一つで，自然石に水穴を掘って使用するもの。

下石〔したいし〕 手水鉢を乗せる"台石"の別称。

四方仏〔しほうぶつ〕 石塔の"塔身"の四方に彫られる諸仏の彫刻をいう。これには梵字で仏を表現した，梵字四方仏もある。主に層塔，宝篋印塔の"塔身"に例があり，これを使用したのが，四方仏手水鉢である。

社寺形手水鉢〔しゃじがたちょうずばち〕 手水鉢の大分類の一つで，主に社寺において，参拝用の手水設備として配されているもの。平面が長方形となる水船形手水鉢が典型といえるが，特殊な形式や，自然石を一部加工したようなものもある。この形は庭園内の小社や仏堂に置かれている例もある。

杓架〔しゃっか〕 手水鉢に柄杓の台として置かれるもの。多くは竹で作られる。柄杓は直接，手水鉢に置く場合も多いので，必ず用

いられるというものではない。
清浄石〔しょうじょうせき〕　縁先手水鉢に組まれる役石の一つ。手水鉢の左右どちらかに、立石、斜立石として用いられる。別名を"覗石"ともいう。
水門〔すいもん〕　手水鉢の"流し"の別称で、古い時代は主としてこの名称が使われていた。
水門の石〔すいもんのいし〕　流しの中に用いられる"水掛石"の別名。
捨石〔すていし〕　かつて蹲踞の役石として多く用いられていた石で、蹲踞の裏や左右に、好みによって数石が配されたものである。
石幢〔せきどう〕　形は石燈籠に非常によく似ているが、中台上を火袋とせず、そこに仏を彫った塔身を用いる石塔。全体を六角として塔身に六地蔵を彫ったものは特に例が多い。
層塔〔そうとう〕　石塔類の中では最も古い歴史を持っているもので、建築の塔に当るもの。基礎の上に塔身を据え、その上に三層以上の屋根をかけ、最上部の屋根上に相輪を置く。その種類には屋根の数によって、三、五、七、九、十三重の例がある。その基礎、塔身、屋根が、手水鉢に利用されるが、特に塔身は四方仏手水鉢として尊重されている。
礎石〔そせき〕　建築物の柱下に用いられる台石であり、各種の形式のものがある。手水鉢に好んで流用される"伽藍石"もその一種である。
礎盤〔そばん〕　禅宗様建築の柱下に限って用いられるもので、礎石と柱の間に入れる柱受けの台。これには、木造のものと、石造のものがあるが、後者は手水鉢に流用されることがある。
台石〔だいいし〕　手水鉢関係だけに限っていえば、手水鉢の下に台として用いられる石の意であり、これを"下石"ということもある。
立手水鉢〔たちちょうずばち〕　露地の中などに、立ったままで手水を使うような形式に据えられた手水鉢をいう。かつては多くの用例があった。
中台〔ちゅうだい〕　竿のある石塔の細部で、竿の上にあって、火袋や塔身を乗せる台となる部分をいう。石燈籠、石幢、無縫塔、などに例がある。
手水鉢〔ちょうずばち〕　手水を使うための水を入れる器の総称。陶器製、金属製、木製、等もあるが、本書では石の手水鉢を意味するものとする。
手水前の踏石〔ちょうずまえのふみいし〕　蹲踞や、立手水鉢の役石として用いられる"前石"の別名。

手水屋形〔ちょうずやかた〕　主として縁先手水鉢の水穴上部に用いられる木製の一種の屋根で、異物が水穴の内に入るのを防ぐ目的がある。蓋と違ってそのまま手水鉢を使用できるのが特色である。
散蓮華〔ちりれんげ〕　蓮華の花びらが一枚散った姿を表現したもの。石造美術品の細部文様や、手水鉢の水穴意匠として用いられる。
蹲踞〔つくばい〕　低い手水鉢を中心として、前石、湯桶石、手燭石、等の役石を配した、その全体の構成をいう。前石の上に、つくばった姿勢で手水を使うために、この名称が出た。露地において用いられるようになったものである。
蹲踞掘り〔つくばいぼり〕　手水鉢の水穴内部の掘り方で、その内側をやや内広に掘り入れる手法をいう。正式な水穴の形式である。
詰の石〔つめのいし〕　蹲踞の役石中"相手の石"の別称。
手燭〔てしょく〕　手に持って移動する時に使用する明りで、台に置くための脚を持った一種の蠟燭立てである。
手燭石〔てしょくいし〕　蹲踞の役石の一つで、夜の茶会の時、手燭を出すための石。通常は前石の左手に配される。
鉄鉢〔てっぱつ〕　禅僧など、僧侶が托鉢の際に使用する丸みのある鉢。これに似た手水鉢を鉄鉢形手水鉢という。
塔身〔とうしん〕　石塔類の部分名称で、仏の座としての最も重要なところ。多くは基礎の上に置かれている。見立物手水鉢として、最も尊重される部分でる。
飛石〔とびいし〕　一石ずつの平天石を、やや離してほぼ当間隔に配置し、その上を歩行するもの。蹲踞の前石や、縁先手水鉢の水揚石は、必ずこの飛石と結ばれる。
流し〔ながし〕　排水のために手水鉢の周囲や、前方に造られるもので、古くは"水門"といい、また別に"海"などといわれることもある。全体に小石等を敷きつめることも多い。
中鉢〔なかばち〕　蹲踞の構成法で、手水鉢を流しの内部に据える様式。やや大きな構えとなる。
流れの手水鉢〔ながれのちょうずばち〕　手水鉢を水中に用いた形式の総称。流れの中に据えるものと、流れを流しの中に導く形式とがある。
長押〔なげし〕　建築の細部名称で、柱と柱の間に横に渡す補強材、柱の上にかぶせるように用いるのが特色である。石造美術品では、宝塔の細部によく彫刻される。
棗〔なつめ〕　抹茶を入れる茶入れの一種で、

ナツメに似た形をしているところから、その名がある。
貫穴〔ぬきあな〕　柱に横材の貫を差し込んだその穴をいう。橋杭形手水鉢では、これが景として特に尊重される。
覗石〔のぞきいし〕　縁先手水鉢の役石"清浄石"の別称。手水鉢にかかるように組むところから出た名称である。
橋杭〔はしぐい〕　橋の橋脚をいう別称で、主に石造のものを意味している。立手水鉢や縁先手水鉢には、貫穴のあるものが特に尊重される。
鉢明り〔はちあかり〕　手水鉢に対して、背後に用いられる石燈籠をいう。
鉢前〔はちまえ〕　手水鉢の前という意味で、流し等の構成をいう。これを縁先手水鉢の別称とするのは誤りである。
柄杓〔ひしゃく〕　手水鉢の水を汲む時に用いるもの。檜と杉の区別がある。
火袋〔ひぶくろ〕　石燈籠の部分名称で、最も重要な火を入れる場所である。通常は中台の上に据えられている。
布泉〔ふせん〕　昔、中国で造られた銅銭の名称。この形を手水鉢に応用したのが、布泉の手水鉢である。
舟〔ふね〕　昔は大きめの横長の器を、舟あるいは船と総称した。それより、手水鉢の一名称としても用いられるようになった。
宝篋印塔〔ほうきょういんとう〕　石造美術品の一種。平面正方形となり、基礎の上に塔身、その上に四隅に特殊な突起があり、中央に段のある屋根をかけ、その上部に相輪を立てる。基礎、塔身、笠が、見立物手水鉢として特に好まれている。
宝珠〔ほうじゅ〕　蓮のつぼみの形をした飾りで、石塔類の最上部に多く用いられている。その形によって時代的特色がある。
宝塔〔ほうとう〕　石造美術品の一種。方形の基礎の上に円形で上に細い首を彫った特殊な塔身を据え、その上に反りのある屋根をかけ、相輪を立てたもの。基礎、塔身、笠が見立物手水鉢として利用されるが、塔身は特に袈裟形手水鉢として愛好されている。
梵字〔ぼんじ〕　古代インドで、サンスクリット語を記載するのに使用された文字。それが変化して中国より日本に伝えられたもので、主に密教において重視されてきた。経文の一部をとって、代表的な一字により各仏の表記とするので、それを"種子"ともいっている。石造品に見られる梵字はこの種子である。
前石〔まえいし〕　蹲踞や立手水鉢の役石で、ここに乗って手水を使うための石。古くは"手

水前の踏石"などともいった。

ミカン掘り〔みかんぼり〕 手水鉢の水穴の掘り方で，内部をミカンの形のように広げて掘るもの。近年の手法であって，正しい掘りとはいえない。

水揚石〔みずあげいし〕 縁先手水鉢の役石の一つで，水穴の水を替えるときに乗る高めの平天石。手水鉢の後方に，正面から見て半分隠れるように配するのが定法という。

水穴〔みずあな〕 手水鉢に掘られる水を入れるための穴。手水鉢の生命といってもよい大切な部分であって，その掘り方によって価値も左右される。古くは，"水溜""水袋"ともいった。

水掛石〔みずかけいし〕 手水鉢前方の流しの排水口を隠す位置に用いられる数石の丸石。これに水を掛けて，水がハネないようにする目的もある。昔は別に"手水前の捨石""水門の石""屈み石"などともいい，また"呉呂太石"と呼ばれることもある。これには，瓦などを用いる場合もある。

水汲石〔みずくみいし〕 縁先手水鉢の役石の一つ。"清浄石"の反対側に用いる平天石で，貴人に対して供の者がこの石に立って，柄杓に水を汲んで差し出したものである。

水溜〔みずため〕 手水鉢の水穴の別称。

水抜穴〔みずぬきあな〕 手水鉢の水穴の底に設ける穴で，ここから排水するためのもの。露地や庭園関係の手水鉢にはあまり用いられないが，社寺形手水鉢にはこれを設けた実例が多い。

水鉢〔みずばち〕 手水鉢の別称の一つ。

水袋〔みずぶくろ〕 手水鉢の水穴の別称。

水船〔みずぶね〕 社寺形手水鉢のような，方形で横長の姿をした水を入れる容器の総称。

禊〔みそぎ〕 心身の汚れを払うために，川や海に入って不浄を落とすこと。昔は，神仏に参拝する時にこの禊を行うことが多かった。

見立物手水鉢〔みたてものちょうずばち〕 手水鉢の大きな分類名称で，石造品の一部あるいは全部を流用して手水鉢としたものの総称。

御手洗川〔みたらしがわ〕 禊を行うための神聖な水を流す川。特に神社に付属する川をいう。

向鉢〔むこうばち〕 蹲踞の構成法で，手水鉢を流しの内部に据える"向鉢"に対して，手水鉢を流しの向う側に据える様式をいう。

無縫塔〔むほうとう〕 鎌倉時代より，禅僧の墓塔として用いられるようになった石塔。基礎に直接上部の丸い塔身を据えるものと，基礎に竿を立て，その上に中台を置いて，そこに塔身を据えるものとがある。

役石〔やくいし〕 一定の役割を持って据えられる石の総称。手水鉢関係では，蹲踞や，縁先手水鉢などに定められた役石がある。"役の石"ということもある。

湯桶石〔ゆおけいし〕 蹲踞の役石で，寒中に湯の入った湯桶を出すための平天石。通常は，前石の右手に用いられている。昔は"片口石"という別称もあった。

立石形〔りっせきがた〕 庭石の立石のような形をした，高さのある自然石手水鉢の名称。

蓮華座〔れんげざ〕 仏を安置する蓮華のある台座をいう。多くは鉢形で，下から側面にかけて上向きの蓮弁を見せる。石造美術品では，石仏の座として多く用いられている。別に"蓮台"ということもあって，これを手水鉢としたものが，蓮台形でる。

蓮台〔れんだい〕 蓮華座の別称。

露結耳〔ろけつじ〕 兎を意味する別称。これにちなんで，露結の二字を彫ったのが，「露結」の手水鉢である。

路地〔ろじ〕 今日でいう茶庭のことで，古くはこの文字が多く用いられた。

露地〔ろじ〕 茶庭を意味する語で，古くは"路地"と共に広く用いられている。

露盤〔ろばん〕 平面が正方形の屋根の上に用いられるもので，大部分はその上に乗せる宝珠と一体で造られる。金銅製の作例が最も多いが，時には石造のものもある。露盤の側面には，格狭間を入れるのが普通である。

ON STONE BASINS

Chōzubachi: A Brief History

Chōzubachi today are indispensable elements of Japanese gardens, including those attached to tea cremony houses. However, their original purpose was religious: to remove impurities from body and spirit before a worshiper paid homage to the gods or Buddha. Before the stone basins came into existence, the Japanese performed their religious ablutions directly in the sea or in rivers.

It is not clear when *chōzubachi* first came into use; they most likely appeared sometime in the middle of the Kamakura period, that is, the 13th century. By the early 1300s, stone-carving techniques had advanced considerably, and granite *chōzubachi* with relatively deep water hollows were being made.

Stone bathtubs *(ishiburo),* different in function from but related in spirit to *chōzubachi,* began to be made at about the same time as ablution basins, if not earlier. These were used primarily by Buddhist monks for taking steam baths. (Because water was highly valued in ancient times, people did not immerse themselves in bathtubs. Rather, the tubs were used to make steam and to provide water for rinsing the body. It was not until the 17th century that the Japanese began getting into bathtubs bodily). A stone bathtub dating from 1258 is located at Kaijūsanji Temple in Kyoto Prefecture. Three others very early stone tubs are depicted in this book (see Illustration 1, p. 138, and Figs. 293 and 294). and 294).

The earliest *chōzubachi* are, of course, *shaji-gata* ("shrine and temple") *chōzubachi,* used at places of worship and at gravesites. The oldest of these known in Japan (judging by inscriptions on the stones themselves) is the one at Taima-dera Temple in Nara Prefecture (see Fig. 269). Other very early stone basins are seen in Illustration 2, p. 139, and Figure 270. It was not until the Edo period, however, that these basins were made in great numbers and styles.

Although, as we have seen, *chōzubachi* were used at temples and shrines from about the 13th century on, they were not found at private homes at this early time. Other kinds of basins, however, were in use for washing the hands. One common practice, as evidenced in picture scrolls, was to place a small basin atop a wooden pole; the basin could be used from the edge of the veranda of a house (see Illustration 3, p. 139).

Toward the end of the 16th century, Sen no Rikyū instituted the tea ceremony. It was at this time that tea ceremony houses and their accompanying gardens began to be made. The tea ceremony, infused as it was with the spirit of Zen Buddhism, required that the participant's mind and body be pure. It was only natural, then, that *chōzubachi* came to be placed in tea ceremony gardens *(roji),* where guests could rinse their mouths before entering the tea house. Sen no Rikyū wrote:

"The host's first order of conduct in the tea ceremony garden is to provide water; the guest's is to use that water for cleansing. The *chōzubachi* is provided so that all who enter the garden may wash away the dust of worldly affairs."

Since there was no set shape for a tea ceremony *chōzubachi,* a great variety of stone basins were created; early makers evidently felt that the form of *shaji-gata chōzubachi* was inappropriate to the gardens. *Chōzubachi* were made from parts of other stone objects *(mitatemono chōzubachi),* from natural objects *(shizenseki chōzubachi),* and from wood as well. Especially prized were those made of stone objects from the Kamakura period, for which the tea masters of the day had a keen eye. Parts of stupas were a popular source of *chōzubachi,* and even damaged ones were made into beautiful basins.

The more technical practices surrounding the use of tea ceremony *chōzubachi* are an interesting matter. Most basins were placed low on the ground, requiring guests to stoop to use them. The spirit of Zen insisted that the water hollow be kept filled even during the middle of winter. In what was perhaps typical fashion, Rikyū felt that large basins were appropriate for small gardens, and small stones for large gardens.

Once the tea ceremony took hold, a number of *daimyō* (feudal lords) took up the practice. At the basin itself, attendants would hold the water ladle for them from the side. For this purpose, a stone was placed to the side of and lower than the main approach stone *(mae ishi),* on which the guest (in this case, the *daimyō*) stood. This side stone came to be called the *aite no ishi,* or "companion's stone."

After Rikyū's death in 1591, *chōzubachi* entered a new phase of development under such tea masters as Furuta Oribe (1544–1615). The main innovation was the use in tea ceremony gardens of the *tachi chōzubachi,* or "standing" *chōzubachi,* that is, one that could be used from a standing position. Although it is not certain who instituted the use of the standing *chōzubachi,* the most likely candidate is Furuta Oribe. Oribe loved all things showy and was inclined to use very large stones for *chōzubachi.* Early writings indicate that he liked tall basins, especially *hashigui-gata,* those made from bridge pilings. In any event, from the time of Oribe on, standing *chōzubachi,* as well as the original low kind, were used in tea ceremony gardens.

The next leading tea ceremony master was Kobori Enshū (1579–1647), during whose time further major changes took place with respect to *chōzubachi.* Until then confined to religious sites and tea ceremony gardens, *chōzubachi* now began to appear in ordinary traditional Japanese gardens. This came about when prominent people of the day began to build tea cere-

Chōzubachi Names

mony houses in the gardens on their own property; this in turn influenced the traditional layout of the Japanese garden to absorb certain elements of the tea ceremony garden, including *chōzubachi,* stone lanterns, and steppingstones. The most prominent example of such a garden is that of the Katsura Imperial Villa in Kyoto, laid out in about 1620. Although he did not construct the garden, Enshū certainly had an influence on its style. Numerous *chōzubachi* are found throughout the garden (see Figs. 16, 152, 222, 231, 232, and 273).

It was at about this time also that *sōsaku-gata chōzubachi,* those designed entirely by the maker out of a piece of rock, began to be carved. Enshū created a number of *chōzubachi*; some believed to be his are the *roketsu-gata* at Kyoto's Kohōan (see Illustration 4, p. 140, and Fig. 115) and the *nijūmasu-gata* at the Katsura Imperial Villa (see Figs. 152 and 153). Enshū is also known for having made the standing *chōzubachi* at the Izome residence in Ōtsu (see Figs. 259 and 260). (Another Edo period standing *chōzubachi* is seen in Illustration 5, p. 140).

Finally, the middle of the Edo period saw the establishment of definite arrangements of stones and low *chōzubachi* (see Illustration 6, p. 140, and p. 169).

The word *chōzubachi* has been used throughout this book to signify stone basins used for ablution, and indeed, this word is found in almost half the literary references to such basins. There are, however, a large number of words used for the basins; as mentioned in the Preface, my research has found that there have been almost 250 names directly carved in *shaji-gata chōzubachi* alone. The following are several of the more common terms. (Since the words for *shaji-gata chōzubachi* are too numerous to list, the following includes mostly the terms for garden *chōzubachi*.)

- *Chōzubachi.* The first part of this term, *chōzu,* is an altered from of *te mizu,* "hand water"; *hachi* (as a suffix, *-bachi*) means "bowl" or "basin." An early use of the word is found in the *Sōtan Diary* entry for the 25th day of the 12th month of 1586: "There was a *chōzubachi* carved round, with a ladle on it." An old *Shaji-gata chōzubachi,* dating from 1634, is found at Kōmyōji in Kamakura (see Illustration 7, p. 14).
- *Ishibachi.* This means simply "stone basin" and is the second most common term in the literature. An old work has: "The large cedar ladle was resting on the large *ishibachi.*"
- *Mizubachi.* This means "water bowl" and may be a shortened form of *chōzubachi.* Although early works on gardens hardly ever used this term, it is common among gardeners today.
- *Fune, ishibune.* These mean "boat" and "stone boat" and were used originally for the oblong *shaji-gata chōzubachi.* The *Sōtan Diary* entry for the 20th day of the the 3rd month of 1587 reads: "The *chōzubachi* was a pine *fune* in Kōrai [ancient Korean] style."
- *Chōzuishi.* This means "hand-washing stone" and is a fairly common term for *shaji-gata chōzubachi.* References to it in the literature are however, rare.

Varieties of Chōzubachi

The four main classes of *chōzubachi* and their sub-varieties were introduced in the main section of this book. Here we explain in further detail the great variety of *chōzubachi*.

Mitatemono Chōzubachi

Mitatemono chōzubachi are those made from a stone that was originally something else. The vast majority are made from parts of other objects, but a few have been made from entire objects. Sources for the latter include stone mortars and incense stands.

Stupas

Because of the influence of Zen Buddhism on the tea ceremony, old Buddhist objects about to be disposed of were popular sources for *mitatemono*. The most common objects used were four kinds of stone stupas *(tō)*, Buddhist structures erected for various purposes, often in memory of the dead. The base *(kiso)*, body, and "roof" *(kasa)* of a stupa might be used, the body being employed most commonly, since this was where the Buddha was considered to be. The four stupas and the variety of *chōzubachi* made from their bodies are as follows:

• *Hōtō* (see Illustration 8, p. 142). This is stupa with the following structure (from the bottom up): a square base, a round body with a relatively narrow neck, a curved roof, and a *sōrin*, or column of rings. The body was made into *kasa-gata*.
• *Gorintō* (Illustration 9, p. 142). These are five-stone stupas, the stones with shapes as seen in the illustration and representing (from the bottom up) earth, water, fire, wind, and air. The second stone from the bottom, a round one, was made into *teppatsu-gata*. While a Sanskrit letter was often carved into each of the stones, during the Edo period the five characters of the phrase *myō hō renge kyō,* intoned by Buddhists of the Nichiren sects, were commonly carved into *gorintō*. As seen in Figure 26, the character *ge* (the fourth in the phrase) would thus appear on *chōzubachi* made from the fourth stone from the top.
• *Hōkyōintō* (Illustration 10, p. 143). This is a stupa with a square base, a square body, a roof in a steplike structure, and a *sōrin*. The body was made into *shihōbutsu-gata*.
• *Sōtō* (Illustration 11, p. 143). This is the oldest kind of stupa. The three elements are a base, body, and roof; the latter is either three-, five-, seven-, nine-, or thirteen-layered. The body was made into *shihōbutsu-gata*.

Kinds of Mitatemono

The main text lists and describes the more common kinds of *mitatemono*. The following discusses some of the "miscellaneous" varieties (p. 46). (One unique variation of the relatively common *soseki-gata* is shown in Illustration 12, p. 143; this is a *chōzubachi* made from the foundation of the *torii* of a Shinto shrine.)

• *Kaeribanaza-gata*. In the proper construction of *gorintō* and *hōkyōintō* stupas, a pedestal *(za)* in which are carved *kaeribana,* lotus petals facing downward, was used. *Kaeribanaza* were often carved into *chōzubachi,* usually rather large ones (see Fig. 95).
• *Kirishitan bohi–gata*. When Christianity was banned in Japan in the early 17th century, Christians converted family tombstones *(bohi)* to *chōzubachi*. Very few of these basins still exist (see Fig. 96).
• *Chūdai-gata*. A *chūdai,* or "central pedestal," is a base that rests on top of a pillar and on which is placed a stone lantern or other object (see Fig. 97).
• *Itabi-gata*. *Itabi* are flat sone stupas erected for the repose of the soul of a deal person. They often had the Buddha's or a bodhisattva's name engraved in them in Sanskrit (see Fig. 98).
• *Roban hōju–gata*. A *roban* is a square stone (or piece of metal) used as the base of a stupa's topmost piece, such as a *sōrin* or *hōju,* the latter being a decorative piece in the shape of a lotus bud. The *roban* and *hōju* were often a unit. Only one known *chōzubachi* was made from a *roban hōju* (see Fig. 99).
• *Hashigeta-gata*. These were made from girders *(keta, -geta)* of old bridges. Like *hashigui-gata* (p. 40), stones from famous bridges were most prized. Stones were not removed from bridges to make the *chōzubachi;* old bridges were occasionally rebuilt, and stones disposed of became the sources of the basins (see Fig. 103).
• *Sekkan-gata*. Stone coffins *(sekkan)* and their lids from burial mounds, or tumuli, dating from the Tumulus period were made into *chōzubachi* (see Fig. 104).
• *Sao-gata*. The main supporting column *(sao)* of stone lanterns and other items were made into standing *chōzubachi* (see Fig. 105).
• *Gomabachi-gata*. A *gomabachi* is a stone basin for burning holy fires *(goma),* a practice of the esoteric, or Tantric, sects of Buddhism. Basins not yet used for burning made the best *chōzubachi,* since stone is not especially fire resistant.
• *Senkōdate-gata*. Stone holders *(-date)* for incense sticks *(senkō)* were often used for *chōzubachi,* especially if they had a ready-made basin (see Illustration 13, p. 144).

Sōsaku-gata Chōzubachi

Because of the great variety of *sōsaku-gata,* or original, *chōzubachi,* a simple classification scheme is probably impossible. The following is an attempt at such a scheme, but covers only those *sōsaku-gata* depicted in this book.

• Flat, round *chōzubachi* (see Figs. 126–28, 133–38, 173).
• Round columnar *chōzubachi* (see Figs. 115, 118, 121–25, 144–48). A "typical" round columnar *sōsaku-gata chōzubachi* is seen in Illustration 14, p. 145, and an additional example of a *kesa-gata* is shown in Illustration 15, p. 145.
• Spherical *chōzubachi* (see Figs. 167, 168).
• Square *chōzubachi* (see Figs. 169, 170).
• Flat, rectangular *chōzubachi* (see Figs. 152–54).
• Square columnar *chōzubachi* (see Figs. 160–64).

The remaining *sōsaku-gata chōzubachi* are most easily classified as "other." An additional example of a *tagasode-gata* (see Fig. 166) is seen in Illustration 16, p. 146 (Rosandō, Yamaguchi), and another *mokkō-gata* (see Figs. 184 and 185) in Illustration 17, p. 146 (Saiōin, Kyoto). A further variety not shown in the main section is seen in Illustration 18, p. 146; this is a *jūmonji-gata,* or cross-shaped, *chōzubachi,* the water hollow taking this shape (Yōgen'in, Kyoto).

Shizenseki Chōzubachi

Shizenseki, or natural rock, *chōzubachi* are also very difficult to classify. As seen in the photograph captions, many can be given names, but many do not fall neatly into any category.

Three major groupings can be made, as follows (in order of most to least common):

• Stones in which a water hollow is carved and whose upper surface is made smooth.
• Stones in which the only carving done is that of the water hollow.
• Stones in which nature has left a water hollow; these stones are left entirely uncarved.

Shaji-gata Chōzubachi

Not all *chōzubachi* found at shrines and temples belong to the *shaji-gata* class. *Shaji-gata chōzubachi* are early basins made in the typical rectangular tanklike shape (*mizubune-gata*). Unlike most examples of other kinds of *chōzubachi,* most *shaji-gata* are inscribed with the donor's name and the year of donation to the shrine or temple. Many are also inscribed with the name of the stone and a Buddhist text. As such, *shaji-gata* are often of great historical value. *Shaji-gata* may occasionally be found at places other than shrines and temples, such as parks and gravesites (see Fig. 273).

Shaji-gata are very difficult to classify. The following is one simple scheme:

• "Standard" tank-shaped *chōzubachi* without ornamentation. This is by far the most common type (see Figs. 269–73, 275, 290).
• Tank-shaped *chōzubachi* with molding at the bottom (see Illustration 19, p. 148).
• Tank-shaped *chōzubachi* with feet at the corners, either of the same stone as the basin itself or attached (see Fig. 291).
• Tank-shaped *chōzubachi* on a tall stand (see Figs. 281, 287, 289).
• *Chōzubachi* with a base and column (see Figs. 282 and 285 and Illustration 20, p. 148).
• *Chōzubachi* with corners beveled or carved in some other fashion (see Figs. 273, 276, 280).
• *Fune-gata* (boat-shaped) *chōzubachi* (see Figs. 287 and 288).
• *Shaji-gata chōzubachi* of unique design (see Figs. 278, 284, 286, 289, 291).

The Water Hollow

The most important purpose of a *chōzubachi* is, of course, to hold pure water. The way in which the water hollow is carved is thus as important as the shape and external carving of the basin. A water hollow should be reasonably deep; a shallow one looks as if the carver was lazy. (Indeed, before the days of machines, it must certainly have been an arduous and time-consuming task carving out a good water hollow; see Illustration 21, p. 149.) Superior *chōzubachi* are known for their interesting, deep hollows (see Illustration 22, p. 149).

Terminology

The Japanese word translated here as "water hollow" is *mizuana* (lit., "water hole"). Other words seen in old sources are *mizutame* (water hole, puddle), and *mizubukuro* (water bag). One old document describes a *zeni-gata* (coin-shaped) *chōzubashi* as being a "round bowl...with a perfectly square *mizutame* in the exact center."

Structure

A water hollow carved to bulge out spherically, rather than being carved straight down or in a V shape, was often the most desirable from, especially for tea ceremony garden basins. Such a hidden "reservoir" would give the appearance of fullness even after several guests had taken water from it. The bottom of a proper water hollow is carved at somewhat of an angle (see Illustration 23, p. 150).

The diameter and depth of the water hollow varied over the centuries. The depth of a "deep" water hollow is about 80%–100% of the diameter; that of a "shallow" hollow is about 60% of the diameter. During Sen no Rikyu's day, the standard dimensions seem to have been 27 cm in diameter and 24 cm in depth. In later years, the average dimensions shrunk to a diameter of about 21 cm and a depth of 18 cm. *Chōzubachi* with even smaller hollows have been made, but these are rather difficult to use.

While the water hollows of most tea ceremony garden *chōzubachi* are round or sometimes square, basins with hollows of more unusual shape also exist. Since not much can be done to the outer design of *shizenseki chōzubachi,* these seem to lend themselves most to creative water holows. *Sōsaku-gata chōzubachi* are also often made with water hollows of nonstandard shape. By contrast, *mitatemono* generally look better with conventional water hollows, since the shape of the object itself is usually interesting enough. *Mitatemono* exceptional in this respect are seen in Figures 40, 41, and 67.

Care

Because the function of the water in a *chōzubachi* is the purification of body and mind, the water hollow must naturally be kept clean. An old work on the tea ceremony states: "The water hollow must always be kept free from contamination. A little moss or ivy will do no harm, but too much is unpleasant." Today, moss is often left to grow on *chōzubachi,* but this goes against the original purpose of the basins.

Tea ceremony garden *chōzubachi* are not to be filled from a pipe; the host replenishes the water by hand. The old water is scooped out and the remainder at the bottom absorbed in a clean cloth. The *teppatsu-gata* at the Katsura Imperial Villa in Kyoto (see Figs. 16 and 17) has a slight concavity at the very bottom of the water hollow for ease is absorbing the last remaining water (see Illustration 24, p. 150).

Placement of *Chōzubachi*

Tsukubai *Chōzubachi*

The term *tsukubai* refers collectively to a low *chōzubachi* and a set of stones (*yaku ishi*) arranged around it in one of several relatively fixed patterns. (*Tsukubai* is often used for such a low basin itself, but the collective sense is the correct one. In the captions, use of the word "low" in describing a *chōzubachi* refers to a basin in a *tsukubai* arrangement.) *Chōzubachi* were placed low by Momoyama period tea masters, a practice that required guests to stoop down to use them, but at that early time the basin and surrounding stones, if any, were arranged freely. It was during the Edo period that fixed arrangements of stones were developed.

The main elements of a *tsukubai* arrangement, as depicted in Illustration 26 (p. 151), are as follows:

- *Chōzubachi*
- *Mae ishi* ("front sone"), the stone directly in front of the *chōzubachi* on which the user stoops down to take the water.
- *Aite no ishi* ("companion's stone"), from which a feudal lord's attendants would scoop water for him.
- *Sute ishi*, stones placed around the *chōzubachi* in relatively free fashion, as decoration.
- *Yuoke ishi* ("warm-water bucket stone"), the stone usually to the right of the *chōzubachi* on which a wooden bucket of warm water is placed during the cold season.
- *Teshoku ishi* ("candlestick stone"), the stone usually to the left of the *chōzubachi* on which a candlestick or other light is placed if a tea ceremony is to be held during the evening.
- *Mizukake ishi* ("water-sprinkle stone"), a stone on which extra water from the ladle is poured; also used to cover the drainage hole of the *chōzubachi*.
- *Nagashi*, the area of ground around the *chōzubachi*.

Three *tsukubai* arrangements are seen in Illustration 27 (p. 152). The first two are the most common; the third is somewhat exceptional.

- *Nakabachi* arrangement. The *nagashi* surrounds the *chōzubachi*.
- *Mukōbachi* arrangement. The *nagashi* is in front of the *chōzubachi* between it and the *mae ishi*.
- *Nagare* arrangement. The *chōzubachi* is situated in a pool of water.

The dimensions of a "typical" *tsukubai* arrangement are seen in Illustration 28 (p. 153).

Tachi *Chōzubachi*

Tachi, or "standing," *chōzubachi* are tall basins from which a user can take water in a standing position. Standing *chōzubachi* appeared in tea ceremony gardens during the Momoyama period and increased in popularity in later centuries. Unfortunately, however, they are used very little today.

One old book mentions the reason for the use of standing *chōzubachi*, as opposed to the *tsukubai* arrangement: "If a tall *chōzubachi* were to be used in *tsukubai* fashion, [this would require a very deep *nagashi*], giving the guest an extremely unpleasant sensation. Tall *chōzubachi* should be placed standing up."

Literature on the arrangement and dimensions of standing *chōzubachi* is scarce. It is likely that *aite no ishi* were placed near the basins; *mae ishi* definitely were. Illustration 29 (p. 154) shows the dimensions of a "typical" standing *chōzubachi*. Illustration 30 (p. 154) is a reproduction of a sketch of a standing *natsume-gata chōzubachi* found in a gardening book published in 1827.

Ensaki *Chōzubachi*

Ensaki, or "veranda edge," *chōzubachi* is a term referring to basins accessible directly from a building. (The captions use such phrasing as "near the edge of a veranda" for these *chōzubachi*.) *Ensaki chōzubachi* were already in use during the Kamakura period, during which time they were employed for very practical purposes, such as washing the hands. During the latter part of the Momoyama period they took on functions relative to the tea ceremony. In the Edo period, *ensaki chōzubachi* in ordinary gardens were again used for very practical purposes, as well as to heighten the scenic beauty of the garden.

As with *tsukubai chōzubachi*, fixed arrangements of stones came to be used with *ensaki chōzubachi* during the Edo period (see Illustration 31, p. 155):

- *Chōzubachi*; has to be tall enough for ease in use from the veranda; if not; it is placed on a base.
- *Shōjōseki* ("purity stone"), a stone placed either upright or slanted, to provide visual balance to the tall *chōzubachi*.
- *Mizukumi ishi* ("water scooping stone"), like *aite no ishi*, a flat stone on which a lord's retainer stood to ladle up water for him.
- *Mizuage ishi* ("water raising stone"), the stone on which a person stands to replenish the water in the *chōzubachi*.
- *Kagami ishi*, a stone placed under the veranda to prevent water from splashing under the house.
- *Mizukake ishi* (see p. 169).

Glossary

● **Japanese Historical Periods**
Tumulus c. 250–550
Nara 710–94
Heian 794–1185
Kamakura 1185–1333
Muromachi 1333–1573
Momoyama 1573–1603
Edo 1603–1868

● *aite no ishi:* the *yaku ishi* in a *tsukubai* arrangement from which a feudal lord's attendants gave him water.
● *ato ishi:* A stone placed behind the *chōzubachi* in *tsukubai* and *tachi chōzubachi* arrangements, often not counted as a *yaku ishi*.
● *chōzubachi:* a basin holding water for ritual ablutions. This book depicts only stone *chōzubachi*, but wood, porcelain, and metal *chōzubachi* also exist.
● *chūdai:* a base placed atop the *sao* of stone monuments; on it is placed a lantern or other object.
● *dai ishi:* a stone used as a base.
● decorative *chōzubachi* (J., kazari *chōzubachi*): a *chōzubachi* used for aesthetic purposes only, not for ritual ablution.
● *ensaki chōzubachi:* a *chōzubachi* accessible directly from the edge of a veranda; some were made only for decorative purposes.
● *fune:* a boat; a large wide container; another name used for *chōzubachi*.
● *gorintō:* a five-stone stupa (see illustration 9, p. 142).
● *hashigui:* a bridge pier.
● *hōju:* a decoration resembling a lotus bud, placed at the top of stone monuments.
● *hōkyōintō:* a kind of stupa (see illustration 10, p. 143)
● *hōtō:* a kind of stupa (see illustration 8, p. 142)
● *ishi:* a stone.
● *ishiburo:* early stone bathtubs used for taking steam baths.
● *kaeribana:* carved lotus petals facing downward.
● *kaeribanaza:* a pedestal (*za*), usually of a *gorintō* or *hōkyōintō* stupa, in which *kaeribana* are carved.
● *kagami ishi:* a *yaku ishi* in *ensaki chōzubachi* arrangements; a stone placed under the veranda to prevent water from splashing under the house.
● *kasa:* the "roof" of a stone stupa, lantern, etc.
● *kiso:* base (e.g., of a stone stupa).

● *mae ishi:* a *yaku ishi* in *tsukubai* arrangements; the stone in front of the *chōzubachi* on which the guest stoops to take water.
● *misogi:* ritual ablutions.
● *mitarashi-gawa:* a river for performing ritual ablutions, usually near a shrine or temple.
● *mizuage ishi:* a *yaku ishi* in *ensaki chōzubachi* arrangements; the stone on which a person stands to replenish the water in the *chōzubachi*.
● *mizubune:* a wide rectangular water tank.
● *mizukake ishi:* a *yaku ishi* in *ensaki chōzubachi* and *tsukubai* arrangements; the stone on which extra water from the ladle is poured; also used to cover the drainage hole of the *chōzubachi*.
● *mizukumi ishi:* a *yaku ishi* in *ensaki chōzubachi* arrangements; a flat stone on which a lord's retainer stood to ladle up water for him.
● *muhōtō:* a gravestone for Zen priests made beginning in the Kamakura period. Some have the main round piece directly atop a base; others have a *sao*, *chūdai*, and main piece.
● *mukōbachi:* a *tsukubai* arrangement in which the *nagashi* is in front of the *chōzubachi*, between it and the *mae ishi*.
● *nagare:* a *tsukubai* arrangement in which the *chōzubachi* is placed in a pool of water.
● *nagashi:* the area of ground around a *chōzubachi* in *tsukubai* arrangements into which spilled water flows.
● *nakabachi:* a *tsukubai* arrangement in which the *nagashi* surrounds the *chōzubachi*.
● *natsume:* a jujube; a tea small container resembling this.
● *rendai:* a pedestal for a statue of the Buddha or a Buddhist stupa; in it are carved lotus flowers. Also called a *rengeza*.
● *roban:* a square stone or piece of metal used as the base of a stupa's topmost piece. When carved contiguous with a *hōju*, the object is called a *roban hōju*.
● *roji:* a tea ceremony garden.
● *sao:* the tall column of stone lanterns and similar objects.
● *sekidō* an object very similar to a stone lantern, except that the body of a sutra in which the Buddha is carved, rather than a lantern, is placed atop the *chūdai*.

● *shihōbutsu:* Hokyōinto and *soto* stupas in the four sides of which carvings of the Buddha or of Sanskrit letters are made.
● *shojōseki:* a *yaku ishi* in *ensaki chōzubachi* arrangements; the stone is placed either upright or slanted, to provide visual balance to the tall *chōzubachi*.
● *sōtō:* a stupa with a multilayered *kasa* (see illustration 11, p. 143).
● *sute ishi:* *yaku ishi* in *tsukubai* arrangements; several stones in the rear or on the sides of the arrangement, for decorative purposes.
● *tachi chōzubachi:* a relatively tall *chōzubachi*, one that can be used from a standing position.
● *teppatsu:* a mendicant priest's iron bowl.
● *teshoku ishi:* a *yaku ishi* in *tsukubai* arrangements, the stone usually to the left of the *chōzubachi* on which a candlestick or other light is placed if a tea ceremony is to be held during the evening.
● *teshoku:* a portable candlestick.
● *tsukubai:* an arrangement of stones and a low *chōzubachi* that requires the user to stoop down to take the water.
● *yaku ishi:* the general term for the stones of *chōzubachi* arrangements.
● *yuoke ishi:* a *yaku ishi* in *tsukubai* arrangements; the stone usually to the right of the *chōzubachi* on which a wooden bucket of warm water is placed during the cold season.

あとがき

　手水鉢とは、まことに魅力ある造形物である。単なる飾りではなく、そこに精神性さえ感じられることは、一層その魅力を高めている。これまで長年にわたり随分多くの手水鉢を調べてきたが、近年は私自身でも手水鉢の創作に努力しているので、古い作者の気持も多少は理解できるようになってきた。その意味で本書は、私の研究途上における一つの区切りとなる著作になったと思う。

　本書には図版と解説とを合わせて300枚以上の写真を紹介した。中にはよく知られた名品もあるが、一方で隠れた名作を極力多く取り上げたのも本書の大きな特色である。私の研究と写真撮影に御理解をいただいた手水鉢所有者の皆様に、深い感謝の意をささげるものである。

　最近の傾向で私として残念なのは、一般の市販品に、手水鉢に良いものが極度に少なくなっていることである。

　茶道と特に縁の深い手水鉢だから、露地においては常にそれに注目しているが、最近は良い作に出会うことは稀である。茶碗であれば、有名作者の高価な作品を幾つも所有されている茶人の方々なのだから、露地における最大の主役であり、亭主の心構えでもある手水鉢には、出来るだけ良い作を用いるのが当然であろう。凡作の既製品などを据えたのでは露地の価値を落すだけである。

　最後に本書の目次について一言しておきたい。それは主に創作形手水鉢の表示であって、創作形は多種多様でとても分類して示せないので、特に形の名称のあるものだけを目次に載せた。名品であっても、そのような名称のないものは目次に入れていないので、それは図版で見ていただきたいと思う。なお、本書を執筆するにあたっては、私が日本庭園研究会会誌「庭研」に長く連載した「手水鉢名鑑」の記事を大いに参考にしたことを明記しておきたい。

<div style="text-align:right">1988年12月　吉河　功</div>

吉河　功

1940年、東京生まれ。芝浦工業大学建築学科卒業。
1963年、日本庭園研究会を創立。現在、同会会長。吉河功庭園研究室代表。日本庭園研究家、作庭家、石造美術品設計家等として活躍している。
主要著作に『詳解・日本庭園図説』(1973年、有明書房)、『竹垣』(1977年、有明書房)、『日本の名園手法』(1978年、建築資料研究社)、『京の庭』(1981年、講談社)、『石の庭』(1982年、立風書房)、『竹垣・石組図解事典』(1984年、建築資料研究社)、『造園材料パース資料集』(1986年、建築資料研究社)、『竹垣のデザイン』(1988年、グラフィック社、共著)等がある。

住所　東京都世田谷区赤堤2丁目30—4　〒156
電話　03—322—7407

デザイン：柳川研一

手水鉢
庭園美の造形
1989年1月25日　初版第1刷発行

定　価　　3,800円
著　者　　吉河　功
発行者　　久世利郎
写　植　　三和写真工芸株式会社
印刷所　　錦明印刷株式会社
製本所　　錦明印刷株式会社
発行所　　株式会社グラフィック社
　　　　　〒102 東京都千代田区九段北1-9-12
　　　　　電話 03-263-4310
　　　　　Fax 03-263-5297
　　　　　振替・東京3-114345

落丁・乱丁はお取り替え致します。
ISBN4-7661-0510-9 C3071 ¥3800E